LAS PINTURAS RUPESTRES Y EL PAPEL DE LA MUJER EN LA PREHISTORIA

Pilar Bellés Pitarch

Ninguna parte de esta publicación puede ser reproducida, almacenada o transmitida de ningún modo o medio sin la autorización previa y escrita de la autora.

Pilar Bellés Pitarch (1964). Esta escritora y conferenciante castellonense afincada en Sant Mateu (Castellón) comparte su actividad literaria con la investigación en el aprendizaje del inglés y la actividad docente. Es licenciada en Filología Inglesa y profesora de inglés en Infantil y Primaria, además de una escritora contemporánea y comprometida con nuestra sociedad.

Cuenta con varios premios literarios en cuentos y poesía.

Conferenciante en Asesoría de Lenguas de la Comunidad Valenciana y Cataluña, para el Centro de Formación de Profesores y para diferentes asociaciones y, últimamente, por toda España.

• **Publicaciones en cuentos**: "No dejes que crezca sin la magia de los cuentos…" . Hay una versión en valenciano.

Telling a tale / Contemos un cuento / Contem un conte".

"Cuentos plurilingües para trabajar valores y para días especiales" . ¿Cómo hacer alumnos creativos?". "Els iaios, la natura i l'amor / Los abuelos, la naturaleza y el amor / Grandparents, Love and Nature". "Federico y su duende I / Frederick and his Goblin I". Hay una segunda parte. Colección de 6 libros: "Cuentos y poesías en inglés para infantil y primaria".

• **Publicaciones en novela**: "El diario mágico" . "Somos víctimas de una sociedad machista y cruel" "El mensaje. "La rosa deshojada" de Pilar Bellés y Maribel Rueda."Triunfar en tiempos difíciles". "Reunión de colegas". "La sombra: la fe y el amor mueven montañas pero la envidia y la ambición mueven el

mundo". "¿Sabes cómo se siente un niño maltratado?" de Pilar Bellés y Carlos Sarmiento.

• **Biografía:** "Toda una vida: memorias y anécdotas de Mel y Xispa". De Manuel Falcó García (Xispa) y Pilar Bellés Pitarch. Editorial viveLibro.

• **Publicaciones en teatro:** "Engaño perfecto".

• **Poesía:** "Curvas en el camino". "Poemas y reflexiones con un cachito de amor".

• **Estudios literarios**: "Ensayo y poemario: Machismo y feminismo en la obra de Cervantes.

ÍNDICE

19. Martilinaje. *Poema: "Martrilinaje".*
20. Estudios sobre el matriarcado. Argumentos a favor y en contra. *Poema: "Nada de matriarcado".*
21. La existencia de una civilización matriarcal. *Poema: "Matriarcado".*
22. Características de la civilización matriarcal.
 a) Pacífica. *Poema: "La guerra no permitiría".*
 b) Recolectoras de plantas. *Poema: "La caza escaseaba".*
 c) Mujer sanadora al cuidado de la salud. *Poema: "Sanadora, madre y diosa".*
 d) Enfermedades de la Prehistoria. *Poema: "Infecciones accidentales".*
 e) Alimentación en la Prehistoria. *Poema: "Bajo mi roca".*
 f) El sexo en la Prehistoria. *Poema: "Elegir a su antojo".*
 g) El reparto de roles en la Prehistoria. *Poema: "El trabajo de la mujer".*
 h) Aumento del cerebro, aparición del lenguaje y ensanchamiento de las caderas. *Poema: "Aparece el lenguaje".*
23. Sociedad más igualitaria al principio. *Poema: "Guerrera libre".*
24. Aparición del patriarcado. *Poema: "Aparición del patriarcado".*
25. Patrilinaje. *Poema: "Más libertad".*
26. La discriminación de la mujer en el pasado y en el presente. *Poema: "Discriminación".*
27. Mujeres: las grandes olvidadas en la historia. *Poema: "Mujer en la historia".*

INTRODUCCIÓN.

El motivo por el que se empezó este estudio sobre las pinturas rupestres y el papel de la mujer en la época prehistórica fue el centenario del descubrimiento de las pinturas rupestres que integran el Parque Cultural Valltorta-Gasulla que tuvo lugar un 26 de febrero de 1917 por Albert Roda, pastor de Tírig (Castellón). Con lo cual, el 2017 se declaró Año de la Valltorta y la Consejería de Cultura ha programado exposiciones, talleres escolares y mesas técnicas las ocho localidades del parque. Hemos querido rendirle un pequeño homenaje con este ensayo poemario haciendo especial hincapié a las mujeres que aparecen en las pinturas.

Basándonos en la evolución histórica, las investigaciones y los hallazgos arquitectónicos vamos a imaginarnos cómo era la vida de aquellas mujeres y vamos a ponernos en su piel. Se dice que hubo una sociedad matriarcal aunque algunos autores lo ponen en duda. Partiremos de los estudios de dos mujeres: la directora del Museo de Prehistoria de Valencia, Helena Bonet y Margarita Sánchez Romero, profesora y arqueóloga. También nos basaremos en la obra de Francisca Martín-Cano "Del matriarcado al patriarcado". Resulta lógico pensar, desde el punto de vista actual, que la mujer prehistórica tenía un papel de cazadora / recolectora al igual que el hombre. Por eso se dice que la sociedad prehistórica era más igualitaria que la sociedad moderna en cuanto al reparto de tareas.

La mujer no solo se dedicaba a los niños sino también a la caza menor, a la pesca y al cultivo del campo. Por lo que podemos decir que las mujeres desempeñaron un papel muy activo en la Prehistoria. Hombres y mujeres

unieron esfuerzos y recursos para sobrevivir, en principio y, para mejorar su calidad de vida después.

Algunos expertos opinan que se vivía en una sociedad matriarcal en la que las mujeres eran consideradas como diosas y se convivía en igualdad. Veamos, cómo el matriarcado aparece todavía en algunas tribus actuales.

También descubriremos cómo se pasó de una sociedad matriarcal al patriarcado actual. Hay diferentes teorías sobre el tema. Por el camino veremos en qué condiciones estuvo la mujer en las diferentes épocas históricas de la Prehistoria y en la Edad Antigua.

De este modo, partiendo del arte rupestre vamos a hacer un interesante recorrido por la Prehistoria uniendo estudios arqueológicos, historia, arte rupestre y mucha imaginación que hará que disfrutéis de todos y cada uno de los poemas de este ensayo y poemario. ¿Os apuntáis?

Primera parte:
ARTE RUPESTRE

1. CENTENARIO DEL DESCUBRIMIENTO DE LAS CUEVAS DE LA VALLTORTA

Según la historia la pinturas rupestres que forman el Parque Natural Valltorta-Gasulla fueron descubiertas el 26 de febrero de 1917 cuando Albert Roda, un pastor de Tírig (Castellón), la vio por primera vez e informó a las autoridades de la época. Al principio, él creyó ver caballos, pero resultaron ser cabras. Así se les dio nombre al primero de los abrigos: La Cueva de los Caballos, uno de los muchos abrigos que integran el Parque Cultural Valltorta-Gasulla. De ellos, sólo algunos son visitables. Hay estaciones de arte rupestre en Albocácer, Cuevas de Vinromà i en Tírig.

En Albocácer destacan: *Coveta de Montegordo, Cingle del Mas d´en Salvador, Cingle de l´Ermita, Cova Gran del Puntal, Covetes del Puntal i Abric Centelles.*

En Cuevas de Vinromà: *Cingle dels Tolls del Puntal, Cova Alta del Llidoner, Cova de les Calçaes del Matà i Coves de la Saltadora.*

En Tírig: *Coves de Ribasals o del Civil, Cova dels Tolls Alts, Cova del Rull, Cova dels Cavalls, Cova de l´Arc, L´Arc, Cova de la Taruga i Cingle del Mas d´en Josep.*

El 2017 ha sido designado el Año Valltorta con motivo del centenario de su descubrimiento por lo que hemos querido rendirle este pequeño homenaje a través de este pequeño recorrido histórico y estos poemas.

FUIMOS A VISITAR LAS PINTURAS

Albert Roda hace cien años
tal vez por casualidad
encontró la Cueva de los Caballos
gran descubrimiento de la humanidad.

Fuimos a visitar las pinturas
de nuestro arte rupestre
el desgaste por las lluvias
mucho tiempo a la intemperie.

Trescientos abrigos rupestres
integran el gran parque
sólo cinco son visibles
en varias localidades.

Por fin será un hecho
el Año Valltorta está ahí
y todo el mundo conocerá
este gran patrimonio, por fin.

2. ¿QUÉ ES ARTE RUPESTRE?

En general se llama arte rupestre a los rastros de la actividad humana o imágenes que han sido grabadas o pintadas sobre las superficies rocosas. En España encontramos pinturas rupestres en dos zonas: la levantina y la franco-cantábrica. El Parque Cultural Valltorta-Gasulla pertenece a la levantina.

ARTE RUPESTRE EN ESPAÑA

El Parque Cultural Valltorta-Gasulla
pertenece a la pintura levantina
hombres que salen a cazar
y mujeres en plena danza.

Gran patrimonio de la humanidad
el arte rupestre en España
las Cuevas de Altamira
en la zona Franco-Cantábrica.

Arte rupestre en nuestra tierra
en la roca, imágenes pintadas
unas mujeres olvidadas
que pintaron nuestra historia.

3. INTRODUCCIÓN HISTÓRICA

La Prehistoria es el período que estudia el pasado de la humanidad previo a la invención de la escritura. Forman parte de él el Paleolítico (que se subdivide en Paleolítico Inferior, Paleolítico Medio y Paleolítico Superior), el Neolítico (con la agricultura y la ganadería se volvieron sedentarios) y la Edad de los Metales (que se subdivide en la Edad de Cobre, o Calcolítico; la Edad de Bronce y la Edad de Hierro). Algunos establecen el Mesolítico como una separación entre Paleolítico y Neolítico.

El Paleolítico abarca desde el 780.000 a. C. hasta el 10.000 a. C. Paleolítico significa "piedra vieja" y hace referencia a la técnica de la talla que se empleaba en la fabricación de útiles de piedra. Eran nómadas y se refugiaban en cuevas o abrigos rocosos. Se han encontrado los útiles de piedra tallada y sobre hueso.

El Mesolítico (período entre el Paleolítico y el Neolítico) va desde el 10.000 a C hasta el 4.000 a. C. en el caso de la Península Ibérica.

Por último, el Neolítico, que significa "piedra nueva", en comparación con el Paleolítico. Va desde el 4.000 a. C. hasta el 2.500 a. C. en la Península Ibérica. Los útiles de piedra están pulidos (hachas, anzuelos). Aparece la cerámica y los tejidos. En él destaca el sedentarismo, la agricultura y la ganadería.

El Parque Cultural Valltorta-Gasulla pertenece al Paleolítico Superior según algunos estudios. Otros estudios más recientes lo engloban en el Mesolítico e, incluso a principios de Neolítico.

SU LIBERTAD DESAPARECIÓ

Al Paleolítico con piedra vieja
usaban la técnica de la talla
fabricaban útiles de piedra
y dormían dentro de las cuevas.

Ella era mujer, cazadora, libre
mujer, sanadora y diosa
mujer, recogedora de plantas
y mujer, reina de su prole.

Tras una época glaciar
el clima mejoró
las pinturas al exterior
y vino el Neolítico.

La agricultura ella inventó
y crió animales domésticos
fue madre con marido e hijos
y su libertad desapareció.

4. EL ARQUERO

Una figura destacada es "el arquero" que tiene su historia. En los años 30 fue robado de la Cueva de los Caballos. La pintura fue localizada en una subasta en Francia por el historiador Agustí Duran i Sant Pere, que la compró y cedió al museo de su pueblo, Cervera. Hace seis años, en 2011, la pieza del guerrero neolítico regresó a Tírig, convirtiéndose en emblema del Parque Cultural de la Valltorta y en el anagrama elegido por la Generalitat para el centenario.

ARQUERO

¿De dónde venías, arquero?
Tal vez de un día de caza
o de una terrible guerra tribal
de la que saliste ileso.

En los años 30 fuiste robado
de la Cueva de los Caballos
Agustín Duran y Sant Pere te compró
y el Parque, por fin, te recuperó.

Por ello has sido elegido
anagrama para el centenario
y tu gente siente orgullo
de lucir a su arquero..

Si, arquero, por fin estás
donde tienes que estar
gracias a la buena voluntad
te hemos podido recuperar.

5. ESCENA DE CAZA EN LAS PINTURAS DE LA VALLTORTA

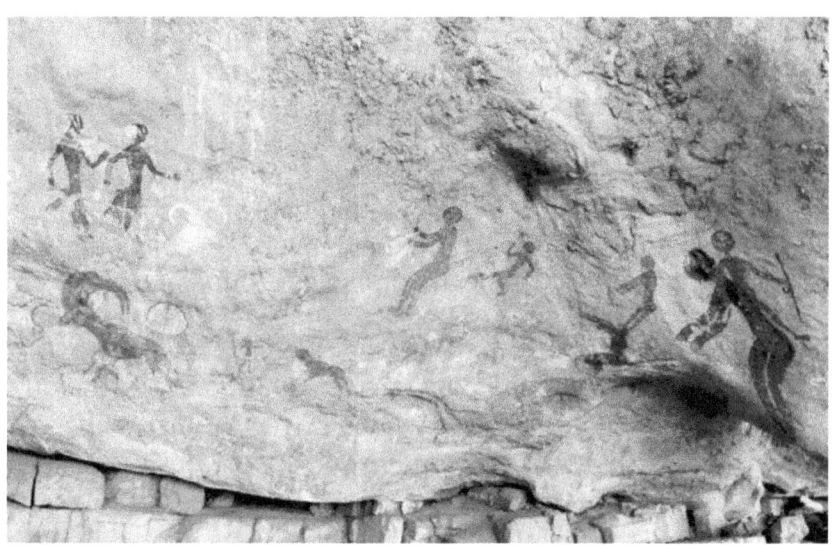

Esta pintura es parte de un dibujo que se encuentra en la Cueva de los Caballos de la Valltorta, en la provincia de Castellón, en el llamado Barranco de la Valltorta (paraje del Maestrazgo, Tirig, Albocácer, Cuevas de Vinromá...), en el que se concentran importantes valores culturales y ecológicos.

Los técnicos, apoyados por investigadores de varias universidades, han conseguido descubrir nuevas pinturas rupestres en los abrigos y cuevas del Parque Cultural de la Valltorta. Lo han hecho mediante un programa de análisis fotográfico que permite delimitar las diferentes pinturas que se hallan en la roca, pero que no son visibles al ojo humano.

Estas cuevas fueron pintadas miles de años atrás. Los creadores del arte rupestre levantino, pintaron en sus cuevas y abrigos escenas de la vida cotidiana y de sus mitologías. Hoy, contemplándolas, podemos imaginar aspectos de la vida de aquellas sociedades que vivieron en un paisaje apenas degradado. Con el tiempo, vino la

sobreexplotación de la madera de los bosques, la apertura de claros para favorecer el nacimiento de pastos y la roturación de tierras para la agricultura. Se formó así un paisaje humanizado.

En la pintura rupestre levantina podemos observar una tribu cazando una manada de ciervos. En la Valltorta se conocen varios abrigos con pinturas rupestres que representan la vida cotidiana de las tribus o algún dibujo con fines mágico-religioso. En estas pinturas tienen un gran realismo y casi tosas están pintadas con una tonalidad de rojo. En ellas hay una gran diversidad de animales como ciervos, cervatos, jabalíes, cabras, toros, caballos... Predominan los hombres en las figuras humanas, casi siempre con armas como arcos. Cuando aparecen mujeres llevan faldas largas y el torso desabierto.

LA CUEVA DE LOS CABALLOS

Aún veo a los hombres del grupo
que se iban a cazar
buscando unos ciervos
que no lograron encontrar.

Ciervos, cervatos,
aquí no quedan ya,
jabalíes, cabras o caballos,
lo que sea hay que cazar.

Las mujeres prepararon
leña para alumbrar
matar el frío invierno
y al ciervo guisar.

Los hombres a cazar partirían
con sus armas y arcos
las mujeres a los dioses bailarían
con el torso descubierto.

El paisaje cambiaría
la desforestación y los claros
las tierras se roturarían
y los pastos para el ganado.

Las pinturas orgullosas
lucen en su barranco
mostrando nuestra historia
en la Cueva de los Caballos.

6. CARACTERÍSTICAS DEL PALEOLÍTICO

Se considera que tenían economía depredadora ya que eran cazadores y recolectores. Eran nómadas y se refugiaban en cuevas y abrigos rocosos, como el de la Valltorta. Usaban instrumentos de piedra tallada (sílex), de hueso y asta. Consiguen el dominio del fuego. Vivían en tribus con división del trabajo. Hacían ceremonias rituales y enterramientos con ajuares funerarios. Pintaron las pinturas rupestres e hicieron estatuillas (Venus paleolíticas) y también grabados.

En esta época encontramos el arte mueble, el megalítico y el arte parietal (rupestre) donde encontramos dos zonas según las pinturas: Pintura rupestre Franco-Cantábrica y pintura rupestre Levantina.

En la zona Franco-Cantábrica hay más de 60 cuevas con arte en España. La más importante el de la cueva de Altamira en Santillana del Mar (Cantabria). Primer lugar en el mundo en el que se identificó el Arte Rupestre del Paleolítico. Incluido en la lista del Patrimonio de la Humanidad de la Unesco desden1985. El clima era muy frío por eso pintaban en el interior de las cuevas. La mayoría son animales grandes.

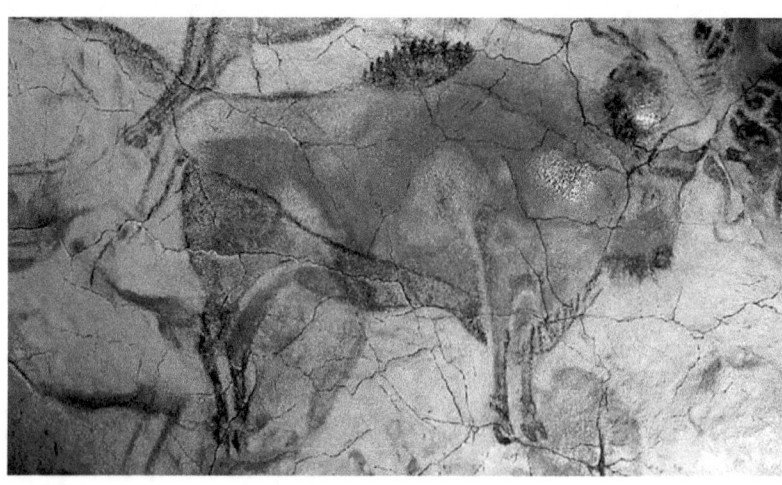

En la zona de Levante, a la que pertenecen las pinturas de la Valltorta el clima era más cálido y pintaban al exterior, al aire libre. Es por ello que se conservan peor. Se datan de 9.000 a 12.000 años. Aparecen humanos en escenas bélicas (combates, desfiles o danzas guerreras), actividades relacionadas con la caza y las de la vida cotidiana, que se centran en la recolección de alimentos en la organización jerárquica y en las danzas rituales.

Aparece la figura humana esquematizada. El hombre aparece desnudo y cubierto de arcos y flechas. La figura femenina, sin embargo, se representa con el tronco desnudo, mostrando sus atributos, y con una falda acampanada. Algunos estudios dicen que eso ejemplariza el simbolismo asociado al sexo en algunas tribus primitivas: el hombre cazador y la mujer fuente de vida y fecundidad. Los yacimientos más importantes del Arte Levantino son el abrigo de Cogull, en Lleida, con especial simbología en la fecundidad; la Cueva de los Caballos en la Valltorta (Castellón), con grandes representaciones de cacería y Cueva de Araña en Bicorp (Valencia).

Hay controversia sobre la datación del arte rupestre levantino. Se dijo que era del Paleolítico Superior. Más tarde, por la fauna que aparece, se ha dicho que pertenece al Mesolíco o a comienzos del Neolítico. Las pinturas se encuentran sobre abrigos rocosos. Eso se debe a que la vida de la época postglaciar ya no tenía lugar en cuevas sino al aire libre. No aparecen figuras aisladas sino escenas. Las principales representaciones son figuras humanas, de forma esquemática. Aparecen hombres en actitud de caza y guerra. En menos proporciona aparecen mujeres. Se las identifica porque llevan los pechos al descubierto y faldas largas desde la cintura. Aparecen en faenas domésticas, recolección, danza o rituales (en estas últimas, algunos autores las han identificado como posibles divinidades o sacerdotisas). También aparecen representaciones de animales (ciervos, cabras, toros, jabalíes...) ejecutados de forma naturalista y en posiciones

más estáticas, formando parte de las mencionadas escenas de caza.

Sobre la técnica, casi siempre usan pintura aplicada con pinceles o plumas. Suelen ser monocromas (de un solo color). Se usan colores como el negro (óxido de manganeso), el rojo (óxido de hierro) y, en algunos casos, el blanco. También se usaban restos de animales (sangre, huevos o grasas) o vegetales (grasas o colorantes) obteniendo así pigmentos de una amplia gama de ocres, blancos o amarillos. Pintaban con los dedos con algún instrumento a modo de pincel.

En el Paleolítico se representan animales o líneas mientras que en el Neolítico se representan animales, seres humanos, medio ambiente y manos (por ello se dice que las pinturas de Tírig se acercan más al Neolítico).

Estas pinturas representan una narración de escenas de caza u otras escenas de la vida cuotidiana que ellos querían recordar. Otros dicen que tienen sentido mágico o religioso ya que son casi inaccesibles y no coinciden con los lugares de habitación o que dichas pinturas suelen estar agrupadas en un mismo lugar.

SALVAJES Y LIBRES

Tenían economía depredadora
vivían en tribus nómadas
usaban la piedra tallada
eran cazadoras y recolectoras

Las mujeres del Paleolítico
se refugiaron en cuevas
dominaron el fuego
y pudieron cocer la comida.

Había división del trabajo
para la supervivencia del grupo
y hacían ceremonias y ritos
con ajuares funerarios.

Las Venus Paleolíticas,
sus pequeñas estatuillas,
símbolo de la fertilidad
bendición de la Madre Tierra.

Ellas, salvajes y libres
desaparecieron ya
buscando otro paraje
¿dónde habrán ido a parar?

7. ARTE MOBILIAR

Se considera arte mobiliar a las figuras de tres dimensiones que podían mover de un sitio a otro. Se han encontrado figuras modeladas en barro, talladas en piedra, en madera, en hueso, en marfil, etc… Se dio en Europa durante el Paleolítico Superior, hace unos 35.000 años. La Venus de Willendorf es la más conocida de estas figuras. Son mujeres de rostro impreciso y con una fuerte exageración de las partes del cuerpo relacionadas con la fecundidad.

UNA DE ESAS FIGURAS

Quiero una de esas figuras
para que me dé suerte
ella me traerá fortuna
y me protegerá de la muerte.

Empezaron a esculpir
la piedra, el hueso o el asta
fabricaron sus figuras
con barro, madera o marfil.

Amuletos que pesaran poco
y, con ellos, poder llevar
para que les protegieran
y les proporcionaran alimento.

La Venus de Willendorf
es la más conocida,
mujer de rostro impreciso
con sus partes exageradas.

La mujer madre y diosa
que ofrece descendencia
un grito matriarcal
de la madre naturaleza.

8. FIGURAS FEMENINAS EN LAS PINTURAS RUPESTRES. MUJERES INDEPENDIENTES

Según las pinturas encontradas los mesolíticos pintaban en sus cuevas escenas de la vida cotidiana y de sus mitologías. Los animales más representados son los ciervos, cabras montesas y jabalíes, que en ocasiones aparecen con heridas de flecha clavadas en el vientre, el cuello o las espaldas. Las figuras humanas destacan porque iban armados con arcos y flechas.

En los últimos años gracias a estos nuevos aportes con enfoque de género de la antropología y otras ciencias sociales, hoy es fácil suponer que las mujeres prehistóricas no dependían de su pareja, dado que la estructura social en la que vivían era el clan, en el que niños y niñas eran criados por la comunidad en conjunto. Eran muchos los ojos que custodiaban y ayudaban a la supervivencia de los seres más vulnerables del clan, y es fácil suponer que las mujeres gozaban de libertad de movimientos y que su reclusión en el espacio doméstico, según Engels, aparecería con la propiedad privada y la transmisión del patrimonio (recursos, animales, mujeres) entre hombres.

FIGURAS FEMENINAS ESCASAS

Los Mesolíticos pintaban
ciervos, cabras o jabalíes
con flechas clavadas
en cuello, espaldas o vientre.

Llenaron sus cuevas de imágenes
con escenas de la vida cotidiana
eran figuras humanas esquematizadas
que guerreaban o cazaban animales.

Figuras femeninas escasas
se dedicaban a rituales
con enormes faldas largas
peinados, plumas y laureles.

Su estructura social era el clan
los niños eran criados por la comunidad
muchos ojos los vigilaban
y las mujeres tenían más libertad.

Llegaría la agricultura y el patriarcado
la propiedad privada y los enseres,
la transmisión del patrimonio
y perderían la libertad las mujeres.

9. EL ARTE RUPESTRE PALEOLÍTICO ES UN FENÓMENO PREDOMINANTEMENTE FEMENINO Y PINTADO POR MUJERES

Investigaciones recientes apuntan que las pinturas rupestres pudieron ser pintadas por manos de mujer. Por supuesto, lo que los datos muestran realmente es que la mayoría de las plantillas de mano son de las mujeres, que no dice nada sobre el resto de la materia. Podría ser que hubiera una separación de los sexos en cuanto a quién lo pintó, o tal vez la mayoría de los artistas prehistóricos eran de hecho las mujeres.

Lo podemos observar en la cueva "El Castillo" en Cantabria. Allí justamente se analizaron 16 planillas de manos. Por otro lado en Francia podemos visitar las cuevas de Gargas y Pech Merle dónde encontraremos más muestras.

Se han encontrado plantillas de mano en zonas tan distantes como Argentina, África, Australia y Borneo, varias cuevas del sur de Francia y norte de España, albergan valiosas obras parietales de entre 40.0000 y 12.500 años de antigüedad. Datan del Paleolítico Superior. Una teoría comúnmente aceptada afirma que fueron pintados por hombres o jóvenes adultos. Este cambio en el matiz es importante porque explica el relativamente pequeño tamaño de las huellas de las manos encontrado junto a algunas obras, que se consideran las firmas de los artistas.

Últimamento, los expertos no están de acuerdo con esta idea. Este es por ejemplo el caso de Dean Snow, profesor de antropología arqueológica de la Universidad Estatal de Pensilvania (EE.UU.). En un estudio preliminar publicado en 2009, se basó en la biometría de huellas digitales en negativo de seis manos para dar peso a otra hipótesis: los artistas del Paleolítico eran en su mayoría mujeres.

El investigados, como parte de su investigación, utiliza un algoritmo propio para determinar el sexo del titular de las huellas dactilares. Esta herramienta de software se

basa principalmente en la longitud de las manos y los dedos, pero también en las relaciones calculadas entre las longitudes del índice, anular y meñique. Resultados: 24 de las 32 huellas analizadas con la técnica del estarcido (la pintura fue proyectada por la mano del artista) pertenecen a mujeres. Para los ocho restantes, tres fueron de hombres adultos y cinco de adolescentes.

HUELLAS DE MUJER

Las mujeres con sus manos
con trazos finos y delicados
nos dejaron las huellas
para perpetuarse en la historia.

Las cuevas al Norte de España
pintadas al Paleolítico Superior
nos han dejado valiosas obras
con dieciséis plantillas de manos.

Decían que fueron pintados
por jóvenes o hombres adultos
pero tras los últimos estudios
han descubierto el gran misterio.

Había diferentes huellas
de hombres adultos, adolescentes
pero, en su inmensa mayoría
eran huellas de mujer.

Segunda parte:

EVOLUCIÓN DEL PAPEL DE LA MUJER A LO LARGO DE LA PREHISTORIA Y LA EDAD ANTIGUA.

10. EL PAPEL DE LA MUJER A LO LARGO DE LA HISTORIA

Se cree que durante la etapa del Paleolítico las personas vivían en pequeños grupos nómadas que se desplazaban de un lugar a otro buscando alimento. Tradicionalmente los prehistoriadores han pensado que en esos grupos existía una división de tareas en función del sexo: los hombres se dedicaban principalmente a la caza, la pesca y la defensa del grupo, mientras que las mujeres cuidaban de los niños y recolectaban frutos en los alrededores de la zona en la que estaban instalados. Esta teoría defendía que la caza era la fuente principal de alimento de la que dependía la comunidad, y que los hombres la repartían con el resto una vez regresaban de sus partidas.

No obstante, en la actualidad, muchos expertos creen que la caza en los grupos prehistóricos fue ocasional, y en todo caso no suponía ni mucho menos la base del sustento de los grupos prehistóricos. Por el contrario, piensan que la base esencial de la alimentación procedía de la recolección de plantas.

Las mujeres han estado a lo largo de la Historia relacionadas con las llamadas actividades de mantenimiento, es decir, relacionadas con la preparación del alimento y el mantenimiento de unas adecuadas condiciones de higiene y salud, además del cuidado del resto de los miembros del grupo y de la educación de los pequeños. El problema es que se trata de actividades que siempre se les han dado poco valor y que tenían que ver con el hogar, es decir, lo doméstico.

Tradicionalmente, se ha infravalorado este tipo de trabajos. Aun así, se convierten en fundamentales para cualquier sociedad, independientemente de cuál sea su modo de subsistencia (mantener la especie).

Se dice que en este reparto de roles entre hombres y mujeres está muy relacionada con la maternidad de las mujeres, que requieren una atención constante al menos

11

durante los primeros años de vida. En sociedades como las prehistóricas, la alimentación de los individuos infantiles mediante la lactancia era fundamental y esto hizo que se dedicaran a las actividades de mantenimiento y al espacio domestico pero sin que eso significara que su rol era menos importante, eso vino después.

LABORES DE MANTENIMIENTO

No había mucha caza
y había que comer,
la encargada de recoger plantas
era siempre la mujer.

Ella mantenía a todo el grupo
aseguraba la supervivencia
cuidaba y educaba a los niños
y preparaba las medicinas.

El trabajo de la mujer era esencial
para la subsistencia de la sociedad
pero todos le quitan importancia
a todo lo relacionado con el hogar.

El reparto de los roles
siempre estuvo condicionado
a la maternidad de las mujeres
y a su atención los primeros años.

La mujer fue quedando relegada
a labores de mantenimiento
aunque eso no quita importancia
al gran trabajo que estaba haciendo.

11. ¿CÓMO ERAN LAS ANTECESORAS DE LA MUJER ACTUAL?

Los estudios afirman que se comía poca carne y la mayoría procedía de cuerpos de animales muertos, es decir, eran carroñeros. Por tanto, todos los miembros del grupo, hombres y mujeres, participaban por igual en la obtención de alimento.

También se afirma que la sociedad prehistórica era más igualitaria que la sociedad moderna. Al menos, por lo que respecta al reparto de tareas entre los hombres y las mujeres. Ellas no sólo se ocupaban de los niños; también se dedicaban a la caza menor, a la pesca o a cultivar el campo. Puede parecer sorprendente, pero no lo es. Las sociedades que giran en torno a la naturaleza y viven en contacto directo con ella actúan de manera más igualitaria.

Se ha pensado tradicionalmente que las mujeres embarazadas y con niños no podían cazar y que, por tanto, mientras los hombres realizaban expediciones en busca de animales, el resto del grupo esperaba en ciertos lugares de asentamiento, dedicados a la recolección, al mantenimiento del fuego y al cuidado de los niños. De esta manera se iría fomentando la idea de que los hombres se dedicaban a las tareas prestigiosas, mientras que las mujeres se ocupaban en labores secundarias.

No obstante, esta visión se ha puesto en duda actualmente, ya que se argumenta que una de las características esenciales de estas comunidades humanas era la necesidad de mantener un número muy pequeño de integrantes, por lo que la maternidad no supondría ningún impedimento para la participación plena de la mujer en todas las actividades del grupo. Sólo en los momentos cercanos al parto las mujeres abandonaban momentoneamente estas funciones y se situaban junto a otros miembros del grupo de movilidad limitada, como los niños, los ancianos o los enfermos. El resto del tiempo las mujeres participaban igual que los hombres tanto en la caza como en la recolección.

No tenemos datos de que, en las sociedades de la prehistoria las mujeres no cazaban o que no intervinieron en determinadas producciones, como la de piedra tallada o la metalurgia. Además, muchas imágenes del pasado las muestran plenamente integradas en cuestiones rituales y religiosas. Los ajuares funerarios que encontramos en las sepulturas muestran que sí había diferencias entre individuos más importantes y otros menos pero no muestran diferencias entre mujeres y hombres.

Como ejemplo diremos que, durante la Edad del Bronce era habitual encontrar punzones en tumbas femeninas, un útil que servía para la realización del trabajo textil.

Cuando alguien piensa en el ser humano prehistórico se imagina un hombre alto y corpulento. No obstante, sectores sociales tan importantes como las mujeres han quedado olvidados por la Historia. Algunos estudios lo dudan dada la poca fuerza de la mujer actual pero, también es verdad que para cazar no necesitas ser tan fuerte, sino concentración, colaboración, confianza en los compañeros y, seguramente, la mujer prehistórica tenía una masa corporal muy superior a la que tienen la mayoría de mujeres hoy en día. Por otro lado, la fuerza se puede trabajar.

Posiblemente la mujer tuvo un papel muy superior al hombre en las primeras religiones por el hecho de parir y perpetuar la especie. Se tardó un tiempo en descubrir que se necesita del macho para procrear. El motivo por el que se piensa que las primeras sociedades fueron matriarcales fue por la capacidad de gestar y parir. Por otro lado, no creo que los hombres hayan estado sometidos en ningún momento

Diríamos que la mujer primitiva, aparte de ser más libre, más fuerte que hoy, más agresiva y decidida; también era generosa e inteligente y sabía ver que el hombre era un miembro importante en la sociedad: tan inteligente, rápido, diestro, generoso y cariñoso como cualquier mujer. En aquella época cada miembro del clan se dedicaba a lo que

mejor se le daba y no había problemas de machismo ni feminismo.

MUJER LIBRE Y FUERTE

La mujer primitiva
era mucho más fuerte
agresiva y decidida
y también inteligente.

Era considerada por el hombre
importante en la sociedad
rápida, diestra e inteligente
y tenía más masa corporal.

Para cazar, igualdad en el grupo
respeto y colaboración
confianza entre los compañeros
estrategia y concentración.

Cada cual hacía lo que mejor se le daba
no había abusos de poder
como era esencial para la supervivencia
se valoraba el trabajo de la mujer.

12. PALEOLÍTICO

En esta época las mujeres se dedican a la caza, la pesca y recolección. Las mujeres tienen un papel activo en todos los ámbitos de la vida, comparten con los hombres todo tipo de esfuerzos. En economía no existían excedentes, la mejor opción sería la igualdad social. Cada miembro del grupo era capaz de hacer todo lo necesario para sobrevivir. Aunque es posible una división del trabajo por edad. No existía división del trabajo, ni especialización, aunque sí algunas habilidades para ser chamanes, artesanos....

CREENCIAS DEL PALEOLÍTICO

La deidad suprema a la propia tierra en la forma de una mujer que da vida a todo. Las mujeres guardaban en sus propios cuerpos el misterio y el conocimiento del nacimiento, eran las madres y dirigentes de la civilización. Entre las mujeres había una progresión joven-madre-anciana a la que se adaptaban las enseñanzas y las funciones sociales.

La mujer hace grandes aportaciones a la evolución de la humanidad como inventora de numerosos hechos culturales. La mujer juega un gran papel en los inicios de la cultura humana: como maestra-nodriza, curandera, sacerdotisa... lo que patentizaría la existencia del matriarcado en la Prehistoria.

Los últimos estudios se apoyan en las nuevas teorías antropológicas, en estudios de primates y se complementan con estudios de las creencias y de la sociedad de diversas regiones y hallazgos arqueológicos.

Respecto al arte mobiliar se elaboran pequeñas esculturas de mujeres que reciben el nombre de Venus. Sus dimensiones oscilaban entre 5 y 25 cm. En ellas se representan los órganos sexuales muy desarrollados, dando aspecto de estar embarazadas. Estas pequeñas figuras no poseen rasgos distintivos de cara, manos o pies,

evidenciando claramente que su importancia reside en sus pechos llenos y en su vientre abultado. Se esculpían para que los espíritus aseguraran la fertilidad de las mujeres de la tribu. Se encuentran repartidas en una zona entre Francia y las llanuras de Siberia.

HERMOSA MADRE TIERRA

Mujer bella, hermosa madre tierra
que cazaba y recogía alimentos
mujer joven-madre-anciana
que tenía el misterio del nacimiento.

Maestra y nodriza
que cuidaba de sus retoños
curandera y sacerdotisa
en tiempo de matriarcado.

Construían Venus de barro
de la fecundidad reinas
con órganos muy desarrollados
y, casi siempre, embarazadas.

Mujeres anónimas, sin rostro
sin cara, manos ni pies
tal vez fuera un presentimiento
de lo que nos vendría después.

13. NEOLÍTICO

En este período la mujer aporta a la evolución de la humanidad como inventora de numerosos hechos culturales: la agricultura, diversas técnicas de transformaciones de productos alimenticios, farmacológicos, minerales, cerámica, curtido de pieles, artesanías del tejido, herramientas... El Neolítico conllevó la domesticación de plantas y animales, un destacable crecimiento poblacional, una tendencia a la sedentarización de las comunidades, un cambio de mentalidad que favoreció la previsión y el sedentarismo.

A partir de este control de la naturaleza también se explica los orígenes de la civilización, unida a la aparición de las clases sociales y del estado, mediante una nueva revolución, la urbana.

La mujer realizaba actividades imprescindibles para la continuidad de la vida: los trabajos de cuidados y atenciones y la socialización de niños y niñas. Sin estas tareas no hubiera sido posible la creación de territorios estables, así como la aparición de reservas y almacenes. Se produce el control sobre el abastecimiento de alimentos, un paso decisivo en el camino del control de la naturaleza, atendiendo a las posibilidades de acumular excedentes que ofrecían la agricultura y la ganadería, cotidianas, la supervivencia sería imposible.

CREENCIAS DEL NEOLÍTICO

En el Neolítico se rendía culto a la diosa madre que protegía cosechas y ganado y garantizaba la fertilidad. Se representaba en figurillas femeninas de arcilla que eran objeto de culto. Se cree en el más allá y se da culto a los muertos. Los difuntos se entierran en urnas de cerámica, rodeados de ajuar (yogas, alimentos,..). Las urnas se enterraban en necrópolis.

Al final del Neolítico y durante la Edad de los Metales se construyen monumentos hechos con grandes bloques de piedra, los monumentos megalíticos.

MUJER INVENTORA

Mujer inventora de hechos culturales
en la evolución de la humanidad,
domesticó plantas y animales
y contribuyó al cambio social.

Admiraban a la madre diosa
protectora de cosechas y ganados
con grandes bloques de piedra
construyeron monumentos megalíticos.

Los difuntos se enterraban
metidos en urnas de cerámica
rodeados de alimentos y joyas
y en las necrópolis reposaban.

Aparecieron las clases sociales
la organización y el estado
ella realizó las actividades imprescindibles
pero se pasó a estar un segundo plano.

14. MESOPOTAMIA

En Mesopotamia las mujeres tenían un alto estatus. Eran sacerdotisas o componentes de familias reales. Por lo que sabían leer y escribir para poder ejercer autoridad administrativa. Algunas actuaron como escribas en los palacios del rey. Entre sus creencias existían numerosas diosas que eran adoradas y algunas ciudades- estados las tenían entre sus deidades principales. Estaban equiparadas a los dioses y compartían sus poderes. Frecuentemente se agrupaban en triadas: padre, madre e hijos.

CREENCIAS MESOPOTAMIA / LA MUJER EN EL CÓDIGO DE HAMMURABI

Poco se sabe sobre el papel de la mujer en Mesopotamia. Parece ser que participaban en reuniones políticas, que llegaron a ocupar profesiones relativamente importantes como médicos o escribas. En la mitología dioses y diosas estaban equiparados en pie de igualdad.

En el Código de Hammurabí (II milenio a.C.), la más antigua recopilación de leyes, se reconocen a las mujeres derechos que en épocas posteriores han perdido. Por ejemplo, las mujeres, aun las casadas, tenían facultad para comprar y vender (incluido en este derecho las transacciones que se consideraban de más alto nivel, como la compraventa de esclavos, inmuebles y tierras). También podían arrendar, testificar, pedir préstamos o representar jurídica-mente a otras personas. A través de las tablillas no han llegado los nombres de mujeres que ejercieron como escribas en los palacios, de letradas y de médicos. Las esposas de los reyes regentes, tenían su propio sello, que figuraba en todos los documentos al lado de los del rey, y poseían su propio palacio con empleados y sirvientes.

MUJER Y DIOSA

Mujeres escribas e intelectuales
que sabían escribir y leer
sacerdotisas con cargos importantes
que una profesión llegaron a tener.

Estaban equiparadas a los dioses
se agrupaban en forma de triada,
componentes de familias reales
ejercían autoridad administrativa.

En el Código de Hammurabí fue
la más antigua recopilación de leyes,
tenían facultad para comprar y vender
y reconocía los derechos a las mujeres.

Las trataban como diosas
en algunas ciudades
y, con ellos, compartían poderes
y, como ellos, eran adoradas.

15. EGIPTO

En Egipto las mujeres disfrutaban de un alto grado de independencia y libertad. En ningún momento fue adversaria o rival del varón y tuvo casi siempre la posibilidad de alcanzar las más altas cimas del poder, incluyendo el faraónico o el sacerdotal.

CREENCIAS

Las mujeres egipcias podían llegar a ser desde visires, jueces, médicos, escribas, funcionarias de todos los rangos, empresarias, propietarias rurales, hasta comadronas, nodrizas, masajistas, peluqueras... Sin embargo, les estaba vedados oficios como el ejército, tallar la piedra, limpiar el limo del río o la albañilería, en general. La mujer soltera egipcia tenía total autonomía jurídica para gestionar sus propios bienes. En cuanto al matrimonio, que solía tener lugar a los doce o catorce años, era ella quien pronunciaba la última palabra sobre la elección de su futuro marido. No era perjudicada en su divorcio y si enviudaba heredaba los bienes familiares.

Sin embargo, a finales del siglo III de nuestra era empieza a perder sus libertades. Por eso consideramos que la importancia sociopolítica de la mujer egipcia fue mayor en el Imperio Antiguo y también en el Medio y Nuevo. Encontramos tumbas de reinas tan grandes como las de sus esposos.

MUJER INDEPENDIENTE Y LIBRE

Mujer independiente y libre
nunca fue del varón rival
podía alcanzar altas cimas de poder
incluso el faraónico y el sacerdotal.

Mujeres visires, jueces o escribas,
de todos los rangos funcionarias,
propietarias rurales y empresarias
pero del ejército eran vetadas.

No se las perjudicada en el divorcio
y, si enviudaban de repente,
heredaban sus propiedades
y no perdían su derecho

El poder de las mujeres disminuyó
a partir del siglo III de nuestra era
aquel sueño de poder despareció
y, poco a poco, perdieron su libertad.

16. GRECIA

Las mujeres tenían un papel reservado al ámbito privado, doméstico en Grecia. Sus actividades eran la casa y los niños. Su llegada a la edad adulta se hacía a través del matrimonio, contrato entre su futuro esposo y el padre de la novia. La mujer pasaba de casa del padre a casa del marido, con su respectiva dote.

Desgraciadamente había abandono o exposición de las niñas, lo cual era frecuente. Los grupos más pobres recurrían a la exposición si tenían muchas hijas, por no poder darles dote. El divorcio a iniciativa de la esposa no debía normalmente estar permitido: sólo el tutor podría pedir la disolución del contrato. Sin embargo, los ejemplos muestran que la práctica existía. Una estricta fidelidad era requerida de parte de la esposa.

CREENCIAS

Sólo salían del dominio familiar para cumplir funciones religiosas. Las mujeres del pueblo trabajaban vendiendo su superproducción agrícola o artesanal: aceitunas, frutos y hortalizas... Las mujeres de buena familia eran confinadas en el gineceo, «habitación de las mujeres», rodeadas de sus sirvientes.

No había escuelas para muchachas. Todo lo que aprendían era en el ámbito privado con sus madres, hermanas o esclavas. El analfabetismo era alto entre las mujeres, aunque había excepciones como el caso de la poetisa Safo.

Los papeles que desempeñan las mujeres eran: esposa (gyné), concubina (pallaké), prostituta (porné) o cortesana (hetaira).

LOS DERECHOS DE LAS MUJERES ATENIENSES

Las mujeres griegas no eran ciudadanas, sino esposas de ciudadanos. No podían participar en política ni tenían derechos cívicos. Su estatus era similar al de los esclavos. Sin embargo, estaban protegidas por la ley. Eran dueñas de su dote y en caso de divorcio, este les era devuelto.

ESPARTA

En Esparta existían escuelas para muchachas, sabían leer y escribir. Estaban destinadas a tener hijos. Estaban tan bien alimentadas y cuidadas como los hombres. Los trabajos domésticos los realizan esclavas, mientras las ciudadanas espartanas realizan deporte, se dedican a la música y a la familia. Realizaban entrenamiento físico: carrera a pie y lucha. Su vigor era conocido en toda Grecia

SÓLO LA CASA Y LOS NIÑOS

Mujer del ámbito doméstico
sólo la casa y los niños,
llegaba a la edad adulta
a través del matrimonio.

De casa de su padre
a casa del marido
ella era un bien cedido
con su respectiva dote.

La mayoría de las mujeres
crecían analfabetas
y las que aprendían a leer
aprendieron en casa.

Trabajaban sus tierras
e iban a la iglesia
no todas eran esclavas
pero tampoco había mucha diferencia.

17. ROMA

En época romana las mujeres se dedicaban a la casa y a los hijos, dependían de sus maridos. Los matrimonios eran concertados por el padre de la novia a los 12 o 13 años aunque, para la boda formal, se esperaba a que pudiera desarrollar una vida sexual plena. El padre aportaba la dote. La boda se hacía en el mes de junio, en casa de la novia. Ésta se vestía con una túnica especial y cubierta con velo color azafrán y llevaba un peinado tradicional con seis trenzas y una diadema.

Las mujeres tenían derecho de sucesión respecto a su padre y también podían testar. En algunos matrimonios las mujeres eran más ricas que sus maridos y rehusaban su autoridad, pero no era lo habitual.

Las de familias nobles, las matronas, se ocupaban de sus casas; las pobres pasaban su tiempo cosiendo, lavando ropa, haciendo comida y el trabajo de las demás.

Las mujeres romanas eran coquetas, disponían de todo tipo de aceites y perfumes, así como peines para su aseo personal. En esta labor, las matronas eran ayudadas por sus esclavos. Tenían libertad para salir a la calle, ir a las termas de mujeres, templos o espectáculos públicos.

Si se quedaban huérfanas o viudas se convertían en sujetos de pleno derecho y no estaban bajo la tutela de nadie. Sin embargo, esta situación no suponía para ella una liberación sino lo contrario pues se veían solas e indefensas.

En caso de divorcio, el marido debía devolver la dote y ella perdía la tutela de los hijos, por lo que la mayoría de los matrimonios no se divorciaban y seguían su vida "libremente". El adulterio era delito, pero si lo consentía el cónyuge o no se hacía público, no se tomaba en cuenta.

LA MUJER ROMANA

La mujer romana
era mujer de su casa
de sus hijos cuidadora
y por su marido protegida.

El padre de la novia
por ella decidía
concertaba su boda
con el que su marido sería.

Se casaban con una túnica
un velo color azafrán,
un peinado tradicional,
seis trenzas y una diadema.

A sucesión tenían derecho
Y, si quedaban huérfanas o viudas
recuperaban el derecho pleno
sin nadie que las tutelara.

Las romanas eran coquetas,
disponían de todo tipo de aceites,
olorosos perfumes y peines
para su aseo personal.

El divorcio para los dos era una complicación
el no quería devolver la dote de la boda.
ella no quería perder la tutela
de los hijos de su corazón.

Podían salir a la calle a pasear
y podían asistir a espectáculos
aunque tenían ciertos derechos
pronto se quedaron solas e indefensas.

Tercera parte:

EL MATRIARCADO

18. DEFINICIÓN DE MATRIARCADO

El matriarcado es un tipo de familia u organización familiar que, en teoría, se desarrolló en la prehistoria y en ciertas regiones del planeta, aún en los inicios de los tiempos históricos, había sociedades matriarcales pacíficas o denominadas "virginales" en las cuales lo femenino era lo que primaba en las relaciones sociales. Las mujeres ejercían el poder sobre los descendientes matrilineales que se reunían en tribus independientes.

Por familia matriarcal se entiende a una unidad económica autosuficiente, ya que la madre era quien brindaba los alimentos vegetales y los hijos los productos derivados de la caza y la pesca.

El matriarcado estaba formado por la madre y los hijos; ésta es sin duda su principal cualidad. La influencia femenina era muy grande en la sociedad, ya que la mujer desempeñaba el rol principal en lo económico, ejercía el poder y regía la estructura social. Esto quiere decir que ejercía el poder político, religioso y económico.

Existen relatos de estudios que describen a sociedades pacíficas de tipo matriarcal en las que no existían guerras ya que la autoridad la ejercía de forma legítima descendientes matrilineales de la llamada "Madre Ancestral" o "Diosa" que le había dado el origen al pueblo. Se conocen sociedades con formas matrilineales en las que se vivía de forma plácida y sin guerras. Allí se vivía en tribus independientes que estaban bajo la autoridad o gobierno de una soberana legítima de tipo matrilineal. Estas soberanas o matriarcas se asociaban con las de otras tribus y formaban confederaciones democráticas de ciudad para resolver temas importantes como cuestiones públicas, religiosas y de la política.

El matriarcado no es un patriarcado al revés, sino un sistema de convivencia diferente. En el matriarcado existe una igualdad de derechos y una cooperación, pero el interés está puesto en la protección de la descendencia.

En sociedades patriarcales la mujer, para ganar independencia y autodeterminación, se esfuerza por lograr crédito profesional. Eso sí, en el matriarcado las mujeres son las que administran el dinero, los trabajos, el espacio, toman las decisiones, resuelven y dan las órdenes.

UNA SOCIEDAD MATRIARCAL

Ella ejercía el poder económico
regía la estructura social,
el poder político y religioso
y se ocupaba del sustento familiar.

La madre y su descendencia
formaban una fuerte estructura
la influencia femenina
era muy grande en la sociedad.

Era una sociedad pacífica
de las denominadas "virginales"
lo femenino era lo que primaba
en las relaciones sociales.

Su autoridad era legítima
por línea martilineal
ya que descendían
de la "Madre Ancestral"

Aunque sean sólo teorías
y nunca hayan sido realidad
puede que todo cambiaría
si hubiera una sociedad matriarcal.

19. MARTRILINAJE

En sociología y antropología se conoce como martrilinaje al sistema de organización social en el que la descendencia se organiza siguiendo sólo la línea femenina y todos los hijos pertenecen al clan de la madre.

Este sistema se asocia a veces con la herencia por línea femenina de los bienes materiales y prerrogativas sociales.El matrilinaje está vigente en numerosas culturas de todo el mundo. Existe, en formas diversas, entre las distintas sociedades tradicionales de Australia, Sumatra, Micronesia, Melanesia y Formosa; en la India se da en Assam y por toda la costa de Malabar; en África en muchas regiones; y en Estados Unidos lo practican algunos pueblos indígenas.

La situación de las mujeres era distinta según las ciudades-estados en la que vivían y el tiempo en que vivían. La diferencia entre las mujeres de alto y bajo estatus era grande. El matrimonio era el destino de la mayoría de las mujeres. Se acordaba por el padre o hermano, se le daba una dote, que era considerada como parte de su herencia.

Los derechos de las mujeres de Mesopotamia no eran iguales a los de los hombres. Pero podían comprar, vender, tener propiedades, realizar negocios por sí mismas,... Podían participar en la vida pública de las ciudades. También podían firmar documentos.

MARTRILINAJE

Se puede usar el martrilinaje
como sistema de sucesión
y que en todo lo que se organice
la mujer toma la decisión.

Un sistema de organización social
bueno como otro cualquiera
con la descendencia natural
siguiendo la línea materna.

El hijo pertenece
al clan de la madre
en todo lo que tiene
y prerrogativas sociales.

Este tipo de organización
sigue en culturas primitivas
tal vez sea la solución
a los problemas de hoy en día.

20. ESTUDIOS SOBRE EL MATRIARCADO. ARGUMENTOS A FAVOR Y EN CONTRA DEL MATRIARCADO.

En época prehistórica no se dedicaba tanto tiempo al cuidado de los hijos pequeños como dedicamos actualmente y, durante el tiempo que las mujeres no estaban embarazadas o en período de lactancia podían dedicarse a cazar. No todas las mujeres estarían continuamente embarazadas. Eso les permitiría irse a cazar y dejar el cuidado de sus pequeños, sus mayores, hermanos i hermanas de una edad más avanzada o demasiado jóvenes para cazar, he incluso sobrinos o hermanos más pequeños y la madre para irse a cazar.

Por su parte, Francisca Martin-Cano Abreu (2001), defiende la idea de que tanto en las familias paleolíticas como en las neolíticas la mujer gozaba de un gran poder social y económico, dado que era la que aportaba los dos tercios de las calorías necesarias para la supervivencia del grupo. Tenía autonomía para moverse e ir a cazar o recolectar, y su doble aportación económica y reproductiva le permitía tener poder político y religioso.

Los descubrimientos realizados por Goodall, Galdikas, Fossey, Strum, Thompson-Handler en diferentes especies, señalan, en contra de las creencias estereotipadas, que las hembras tienen un importante papel en las sociedades y que participan de la caza en grupo (técnica tradicional compartida por los primeros humanos). Además, son las hembras madres las que enseñan a sus descendientes con su ejemplo: el conocimiento necesario para la super-vivencia y qué comida comer, cómo recoger los alimentos adecuados y el arte de la caza.

En la Prehistoria durante miles de años, según leemos en la Encicl. Espasa, Tomo 33, refiere HAYES (1988, 1000): "... los núcleos de población se agruparon ante todo alrededor de las madres, pues las mujeres por su condición más sedentaria cultivaban con sus hijos los campos constituyendo, por tanto el protoplasma de la vida social..."

Hay argumentos a favor como que, al principio todas las sociedades habrían pasado por una primera etapa de matrilinealidad. Al respecto afirma MORGAN, Lewis H. (1987, 127): La sociedad primitiva. Editorial Endymión, Madrid: "Allá donde la descendencia se sigue por la línea femenina como lo era universalmente en el período arcaico...".

También encontramos algún argumento en contra de las sociedades matriarcales como el profesor e historiador Javier García del Toro, nunca ha existido matriarcado, se trata de un montaje falso, realizado en función de datos erróneos. Según el historiador Javier García del Toro: "Nunca ha existido matriarcado en la historia". Según el profesor, nunca ha existido matriarcado, se trata de un montaje falso, realizado en función de datos erróneos. Para ello pone como ejemplo el caso de una diadema de oro del año 2000 a . C., encontrada en la localidad de Cehegín, que hablaría de alguna manera de una especie de Matriarcado, de una consideración muy alta hacia la mujer en las sociedades primitivas. Estas consideraciones partían de la base —erronea según él- de que "para muchos historiadores está bien claro que quienes llevan collares, pendientes o diademas..., sólo pueden ser mujeres", por ello, a menudo, se afirmaba que era una mujer la portadora de estos objetos, "sin estudiar siquiera el diformismo sexual osteológico de los cadáveres". Circunstancias parecidas, contribuyeron, en su opinión, a fundamentar la creencia de

que, en determinados períodos históricos, existió un matriarcado. Esta afirmación sería, en su opinión, un error, ya que, en el caso de la diadema, ésta sería en realidad, una corona y pertenecería a un hombre.

El profesor afirma que la mujer ha sido, sobre todo durante la historia antigua, simplemente "un instrumento que habla y una máquina de parir". García del Toro afirma que, lo que sí existe, es una línea matrilíneal de parentesco, ya que en la prehistoria existían la poliandria y la poligamia, por lo que la línea de parentesco sólo podía establecerse a través del vientre materno. La mujer, era, en realidad, sólo "un depósito seguro de parentesco".

El profesor alude a otros testimonios regionales como el de las representaciones de danzas femeninas en los Grajos de Cieza y la Risca de Moratalla, considerados como testimonios de cierto grado de matriarcado. Según García del Toro, estas representaciones no poseen inequívocamente ese significado. Por el contrario, puede tratarse de representaciones de desnudos cuya finalidad sea exclusivamente representar a la mujer como objeto sexual.

NADA DE MATRIARCADO

Nada de matriarcado
dice otra opinión
las mujeres al cuidado
de los hijos y la procreación.

La mujer nada tiene que decir
sino obedecer al macho dominante
y su vientre, una máquina de parir

trabajar y cuidar de su prole.

Nada de línea matrilineal
poliandría y poligamia
el vientre materno
única línea de parentesco.

Las danzas femeninas
una forma de provocación
la mujer, una esclava
el matriarcado, una ilusión.

21.LA EXISTENCIA DE UNA CIVILIZACIÓN MATRIARCAL

Aunque la antropología reconoce la existencia de modelos matriarcales en pequeñas comunidades, desde el punto de vista histórico no se ha dado crédito a la existencia de una civilización muy antigua basada en el matriarcado. No obstante, Marija Gimbutas, una destacada arqueóloga que fue más allá de lo que admitía el paradigma científico en arqueología y propuso una visión diferente de la Prehistoria europea, convencida de que había existido una gran civilización matriarcal en Europa hace miles de años, las vinculó al culto de una diosa madre o un conjunto de varias divinidades femeninas. Su teoría trataba de demostrar que en la Europa neolítica había existido una sociedad pre-indoeuropea de carácter matriarcal y pacífico con una extensa difusión por el continente (un territorio que ella llamó la Vieja Europa). Esta civilización habría desaparecido por la acción violenta de una cultura patriarcal indoeuropea, que ella misma identificó como originaria del este de Europa.

Gimbutas dedicó una buena parte de su vida a analizar determinadas representaciones o figuras femeninas de los períodos Paleolítico y Neolítico, y las vinculó al culto de una diosa madre o un conjunto de varias divinidades femeninas. Gimbutas creía que se ocultaba un lenguaje simbólico en forma de figuritas femeninas, diosas-madre o diosas de la fertilidad, así como en múltiples repre-sentaciones naturalistas o en dibujos abstractos. Por ejemplo, son muy frecuentes (y en lugares muy alejados geográficamente) las representaciones de dos espirales confrontadas, que podrían significar el ciclo de vida, muerte y renacimiento o simplemente un sentido de eternidad. Marija Gimbutas era bien consciente de que el desciframiento de este lenguaje

era una tarea enorme y pesada, pero no consideraba imposible llegar a una comprensión global de esta religión neolítica.

Gimbutas estableció tres grandes rasgos que probarían la existencia de estas sociedades matriarcales pre-indoeuropeas, haciendo especial énfasis en su carácter pacífico y creativo. El primero es que "los primeros poblados neolíticos eran bastante anteriores a las primeras ciudades, de inequívoco origen patriarcal". El segundo, el hecho de que "algunos de estos poblados no tenían murallas defensivas, enterramientos de guerreros ni expresión artística referida a la guerra". El tercero, que "los diseños artísticos de estas culturas podrían constituir un sofisticado sistema de símbolos (un meta-lenguaje) que permitía la transmisión y difusión de los valores matriarcales".

Gimbutas reconstruyó todo un mundo social, cultural y religioso a partir de los restos arqueológicos, de relatos mitológicos y de una gran diversidad de símbolos que debían leerse en clave global.. En palabras de Gimbutas, estos símbolos de la Vieja Europa "constituían un complejo sistema en el que cada unidad está entrelazada con las otras en categorías específicas, según parece. Ningún símbolo puede tratarse aisladamente, en el entendido de que las partes llevan al todo, que a su vez conduce a identificar más partes."

Según Marija Gimbutas, en estas sociedades agrícolas del Neolítico no habría predominio del hombre sino que habría un equilibrio social fundamentado en la igualdad entre el hombre y la mujer, y existiría un culto a las diosas de la fertilidad, como símbolo del ciclo vital nacimiento-muerte.

Gimbutas puso como ejemplos de esta religión matriarcal los cultos eleusinos en Grecia, el culto a las Matres celtas, así como otras diosas de la fertilidad germánicas, eslavas, bálticas, etc. e incluso pensaba que la brujería medieval europea fue duramente perseguida porque también era una expresión tardía de estas antiguas creencias. En este último punto, Marija Gimbutas fue terriblemente beligerante contra la persecución de la diosa por parte del cristianismo más intolerante. Según escribió ella misma en *The Language of the Goddess* ("El lenguaje de la diosa"):

En resumen, Marija Gimbutas planteó la existencia de un complejo lenguaje simbólico femenino tomando como indicio la interpretación de determinados diseños artísticos prehistóricos. A partir de este punto, imaginó una sociedad pacífica, no represiva y dominada por los valores espirituales, lo que rompía del todo los esquemas clásicos de la Prehistoria académica, ya que ponía en duda la supuesta brutalidad y primitivismo de las comunidades humanas de aquellos tiempos.

Estas culturas habrían desaparecido por la irrupción de los invasores indoeuropeos, pastores y guerreros, de ideología claramente patriarcal. Sólo se habrían salvado algunos vestigios de esta antigua religión en forma de cultos mistéricos o esotéricos que subsistieron marginalmente a pesar de la imposición del dios masculino. Esta divinidad violenta masculina habría tenido varias versiones según las culturas y los periodos históricos, una de las cuales sería el mismo cristianismo, pero también tendría formas aparentemente no religiosas como el comunismo estalinista, asesino y represor.

Su trabajo no fue reconocido ni aceptado por la gran mayoría del estamento científico del ámbito de la

arqueología, pero algunas pocas voces académicas, como el prestigioso arqueólogo Joseph Campbell, lamentaron que su investigación sobre este meta-lenguaje neolítico no hubiera tenido el eco o la continuidad que merecía. En todo caso, debemos reconocer que Marija Gimbutas no sólo abrió las puertas a nuevas interpretaciones del pasado remoto del ser humano, sino que también promovió de alguna manera las corrientes neo- paganistas, que se tradujo en movimientos tan conocidos como la famosa *New Age*.

Finalmente, podríamos preguntarnos si todas estas teorías fueron puras especulaciones debidas a un prejuicio cognitivo o bien si podían tener un sólido fundamento. Por desgracia, en arqueología, la evidencia física y la interpretación de ésta no son la misma cosa, y la falta de fuentes escritas en aquella época nos ha dejado bajo un velo de silencio que nos resulta difícil de superar. El rompecabezas propuesto por Gimbutas sigue allí esperando que alguien sea capaz de encontrar una clave definitiva que nos lleve a un redescubrimiento de nuestra historia más remota.

MATRIARCADO

Gimbutas tuvo que superar
las convenciones y la falta de crédito
tras una investigación multidisciplinar
demostró la existencia del matriarcado.

Ella a la arqueóloga incorporaría
la mitología y religiones comparadas
junto a las fuentes históricas
a lo que llamó arqueomitología.

Dice que las matriarcas existieron
daban de comer a los hijos
controlaban la recogida de alimentos
y cuidaban de la salud del grupo.

 Madre, diosa y mujer
encargada de cazar
guisar y curar
tenía mucho que hacer.

Las mujeres prehistóricas
recogían alimentos y plantas
creaban sus medicinas
y pintaron su arte en cuevas.

La diosa naturaleza
hacía que procreara
ellas a su prole criaban
y, si podían, cazaban.

Fueron sociedades pacíficas
con valores matriarcales
usaban un meta-lenguaje
y forman parte de nuestra historia.

22.CARÁCTERÍSTICAS DE LA CIVILIZACIÓN MATRIARCAL

Así, a partir de las investigaciones de Gimbutas podemos imaginar cómo eran aquellas sociedades. Se supone que en la Prehistoria y en algunas regiones todavía a principios de los tiempos históricos, estuvo vigente una sociedad matriarcal pacífica (virginal) en la que lo femenino jugaba el principal papel en el mundo social: las mujeres ejercían su autoridad sobre sus descendientes matrilineales reunidos en tribus independientes: ejercía el poder político, económico y religioso. Según Laviosa (1959, 67): Origen y destino de la cultura occidental. Ediciones Guadarrama, S. L., Madrid: "En las más antiguas culturas agrícolas, mandan sin ninguna traba las mujeres: la gran madre incluso tiene a sus servicio una corte de doncellas, hijas, nietas, parientes, etc.".

a) Pacífica.

Durante el período del Matriarcado, vivían en plácidas comunidades sin guerras porque la autoridad era ejercida legítimamente por descendientes matrilineales de la Madre Ancestral / Diosa que había dado origen al pueblo. Y así se aceptaba la legitimidad de una Reina para ejercer el poder, sentarse en el trono (descendientes virginales de la Diosa Trono), impartir Justicia (con sus atributos la corona y el cetro), cuando había recibido el derecho por vía matrilineal y virginal (asociadas a las constelaciones Virgo, Libra y Corona).

Todavía existe evidencia de que las tribus (matrilineales) independientes, estaban bajo el gobierno de una Soberana legítima (matrilineal) y se asociaban con otras para tratar cuestiones públicas, políticas y religiosas en Confederaciones democráticas de ciudades-estado

(dodecápolis). Lo corrobora diferentes testimonios como los numismáticos y toponímicos (si queréis otro día aporto cientos de datos desde la Prehistoria).

Se reunían en Asambleas presididas por una Reina Sacerdotisa Suprema que presidía el Consejo y en el que participaban y votaban delegados de las ciudades-estado. Se reunían en un Santuario para celebrar fiestas en las que solicitar a la Diosa que ejerciese su función de Protección sobre los campos para que produjeran ricas cosechas y los asegurase contra las inclemencias del tiempo, así como para impartir justicia y celebrar ferias comerciales.

A pesar de que desde el inicio de la cultura humana la mujer había ejercido el poder político, religioso y económico, en un momento dado se la desplazó del ejercicio del poder y de la actividad productiva, se la relegó a segundo plano y empezó a desempeñar un papel subordinado, se produjo la evolución de la familia matriarcal e implementación de la patriarcal y a la vez que la sociedad modificó sus actitudes pacíficas y emergieron conductas violentas y guerreras.

LA GUERRA NO PERMITIRÍA

Decendiente martrilineal
De la Madre Ancestral,
Si ella gobernando seguiría
Y la guerra jamás permitía.

Ella dio origen a su pueblo
Y lo protegía con su magia
Era la reina legítima de su mundo
Y sólo ella podía impartir justicia.

Reina Sacerdotisa Suprema
que presidía el Consejo
se reunían en Asambleas
donde votaban los delegados.

También en el Santuario
Iban a celebrar fiestas
En que pedían a la Diosa
Su protección sobre los campos.

Se la desplazó del ejercicio de poder
Político, religioso y económico
Por no se sabe qué razones
 se la relegó un segundo plano.

Apareció la familia patriarcal
La violencia y las guerras
Para las mujeres ya nada sería igual
Y se olvidaría incluso la historia.

b) Recolectoras de plantes.

La mujer de la prehistoria se convertiría pronto en experta de recoger plantas alimenticias o plantas con propiedades curativas. Según demuestra el análisis molecular del sarro de las dentaduras de los neandertales que vivieron hace más de 50.000 años en la Cueva del Sidrón (Asturias) que confirma la gran variedad de plantas vegetales que consumían. Entre los restos aparece la camomila (*chamaemelum nobile*) y la aquilea (*achillea millefolium*), de escaso valor nutritivo. La camomila alivia las afecciones de los órganos del aparato digestivo, como los dolores estomacales, y la aquilea, para curar las heridas y parar las hemorragias.

Para Linton, la relación entre la madre y sus hijos e hijas era la célula social más importante. Pensaba que, siendo la recolección la base de la alimentación de los primates, la alimentación vegetariana tuvo que preceder a la caza.

Lichardus, por su parte, afirma que los más arcaicos grupos humanos se alimentaban de manera muy variada y no eran tan dependientes de la carne: ".

En cuevas paleolíticas del Sudeste de la Península se encontró cola de caballo (*equisetum arvense*), para estimular la producción de orina, remineralizar los huesos y cortar las hemorragias.

Un equipo internacional de investigadores ha hallado nuevas evidencias de que nuestros antepasados prehistóricos conocían las cualidades nutricionales y medicinales de las plantas mucho antes del desarrollo de la agricultura. Se basan en el análisis de los dientes hallados.

LA CAZA ESCASEABA

Comían poca carne
la caza escaseaba
los hijos y la madres
se alimentaban de plantas.

Pronto aprendieron a distinguir
las propiedades de las plantas
la carne era difícil de conseguir
y se alimentaban de forma variada.

En las Cuevas Paleolíticas
había Cola de caballo
para la producción de orina
y fortalecer los huesos.

Los clanes primitivos
usaban mucho las plantas
para fabricar medicinas
y alimentar a sus hijos.

c) Mujeres sanadoras al cuidado de la salud.

En la Prehistoria la medicina primitiva atribuía la enfermedad a causas sobrenaturales o mágicas. Para curar las enfermedades se aplicaban remedios naturales como plantas, tierras, grasas animales, etc. Las mujeres se dedicaban al cuidado de los niños y de los enfermos. Tenían prácticas de higiene elementales como la conservación de los alimentos en lugares adecuados, enterramientos de cadáveres, etc.

Esta medicina se sigue practicando actualmente en los pueblos primitivos y generalmente la realizan hechiceros y curanderos. Remontémonos a la larga época en que la humanidad adoraba a deidades femeninas como fuente de vida, poder y sabiduría. Las pequeñas figuras prehistóricas de piedra o hueso que presentan exagerados caracteres sexuales fueron probablemente utilizadas en rituales femeninos para asegurar la fertilidad o la protección de la diosa durante el parto.

No podemos fechar la existencia de la primera mujer dedicada al cuidado de la salud. Nos referiremos a aquellas culturas de la antigüedad donde queda constancia de la existencia de mujeres sanadoras, y también a algunas de las mujeres desde la Edad Media hasta el siglo XIX de cuya actividad como doctoras o sanadoras queda testimonio. Sirva ello como reconocimiento de la presencia activa de la mujer en el cuidado de la salud a lo largo de los siglos.

Sus teorías sobre el funcionamiento del cuerpo humano y sobre la enfermedad fueron transmitidas a través de las rutas comerciales, a los fenicios, egipcios y griegos. Su creencia de que la enfermedad era causada por alguna forma de gusano o insecto, reflejando al mismo tiempo su experiencia de las enfermedades parasitarias endémicas en la región.

Durante más de dos mil años, al menos hasta las invasiones semitas alrededor del 2600 a.C., las mujeres sumerias practicaron la medicina, habiendo ejercido también, al parecer, como cocineras, barberas y escribas. Alrededor del año 1000 a.C., la sociedad sumeria entra en decadencia y la mujer queda excluida de la educación. En el año 700 a.C. no encontramos ya ninguna mujer doctora o escriba, aunque sí aparecen comadronas, nodrizas, cuidadoras... El papel de la mujer en el cuidado de la salud se había degradado con su desplazamiento dentro de la sociedad, al ser desterrada la cultura de la diosa.

SANADORA, MADRE Y DIOSA

Sanadora, madre y diosa
que aplicaba remedios naturales
y protegía a la tribu con su magia
con plantas y grasas de animales.

Prácticas de higiene elementales
la comida en lugares frescos
cuidado de niños y enfermos
y enterramiento de cadáveres.

Con gran fuerza los hombres
de la caza mayor se encargaban
las mujeres hacían brebajes
que a las enfermedades aplicaban.

Nos han quedado las Venus diosas
con sus atributos exagerados
pequeñas figuras prehistóricas
de las que quedamos prendados.

Aquellas diosas femeninas
la fertilidad les darían
con su gran poder y sabiduría
durante el parto las protegían.

d) Enfermedades de la Prehistoria.

Probablemente nuestros antepasados primitivos sufrían menos enfermedades que nosotros que vivimos en esta moderna sociedad tan industrializada. Sin embargo, los cazadores-recolectores primitivos eran propensos a sufrir ciertas enfermedades crónicas, causadas por organismos que pueden sobrevivir dentro del mismo individuo y que son transmitidas a otros miembros del grupo mediante contacto (un estornudo y el aliento) o por alimentos infectados. Se trata de un tipo de enfermedades que hoy día afectan a los monos y otros primates. Posiblemente las enfermedades del hombre prehistórico afectarían a su tracto intestinal y otras podrían haber sido provocadas por diversas bacterias y virus.

Otras infecciones "accidentales" se contraían a través de organismos que normalmente completan su ciclo de vida dentro de otros animales salvajes, los cuales se consumían tras sacrificarlos. Los cazadores estaban expuestos a contraer las más diversas enfermedades de origen infeccioso. También el medio ambiente podía haber

sido responsable de diversas patologías, tanto de origen traumatológico como climatológico o infeccioso.

Dado que los organismos responsables de las enfermedades crónicas estaban constantemente presentes en el cuerpo humano, éste iba desarrollando de forma gradual una cierta inmunidad ante ellas, por lo que sus efectos se fueron haciendo relativamente débiles. Sin embargo, otras infecciones accidentales, que sólo ocasionalmente se presentaban en los humanos y que precisamente por ello éstos no eran capaces de combatirlas mediante una inmunidad desarrollada, podían llegar a ser devastadoras.

INFECCIONES ACCIDENTALES

Los antepasados primitivos
sufrieron menos enfermedades
no tenían contaminación ni humo
pero contraían infecciones.

Animales infectados
que encontraban por el monte
problemas de intestinos
infecciones accidentales.

Unas fueron desapareciendo
otras pudieron ser devastadoras
así, el cuerpo que es muy sabio
desarrolló inmunidad ante ellas.

e) Alimentación en la Prehistoria.

Las principales fuentes de alimento en la prehistoria más antigua, el paleolítico, fueron la caza y la recolección de frutos y vegetales silvestres. Los grupos de homínidos se desplazaban tras las grandes manadas de animales o a lugares donde hubiera caza de forma regular. Tampoco podemos descartar que fueran carroñeros de piezas abatidas por otros animales (generalmente carnívoros) y que posteriormente eran robadas por los homínidos. Existe la posibilidad de que consumieran animales caídos accidentalmente en cuevas que hacían las veces de trampas naturales, como el caso de la cueva de Galería, en el yacimiento de Atapuerca (Burgos). Más tarde, con el Neolítico, hace 10.000 años, aparece una nueva forma de adquisición del alimento, la agricultura y la ganadería, entre los animales domésticos había cabras, caballos, cerdos, perros y, por otro lado, trigo, cebada. La domesticación y la agricultura trajeron consigo profundos cambios como la sedentarización, ya no hacía falta desplazarse de un sitio a otro para conseguir el alimento. Es en este período cuando empezamos a comer algo parecido al pan que hoy conocemos, incluso se han encontrado restos de tortas de trigo con una capa de miel ¿el primer pastel? A propósito, es ahora, con el consumo del cereal, cuando aparecen las primeras caries. También en el neolítico, con la cerámica, aprendimos a cocinar de verdad los alimentos. En cualquier caso, si bien en los primeros momentos del paleolítico parece ser que la carne se consumía cruda, poco a poco, con el dominio y control del fuego, aparecen de manera sistemática huesos quemados al lado de hogueras con marcas de corte en su

superficie. Es probable que los primeros asados fueran obra de los neandertales, hace 60.000 años.

BAJO MI ROCA

Aquí estoy bajo mi roca
preparando este brebaje
me dirán "Gracias hermosa"
y que mi pelo huele bien.

Me lo lavo con camamila
lo perfumo con lavanda
y preparo cola de caballo
para fortalecer los huesos.

El otro perol es la comida
una sopa de hierbas
y fruta después
en espera que llegue carne.

No todos los días podemos cazar
y tenemos que apañarnos
cada cual hace lo que mejor se le da
y, en equipo, sobrevivimos.

f) El sexo en la Prehistoria.

Las mujeres de la Prehistoria, lo mismo que los hombres, también cazaban. La estructura socioeconómica no estaba basada en la pareja, sino en el clan. Pertenecer a un clan suponía la única forma de supervivencia para los humanos, que lograron salir adelante gracias a la cooperación y la ayuda mutua.

Las mujeres no necesitaban tener una pareja estable para tener hijos por dos razones; la primera, porque no sé

sabía de la participación masculina en la concepción; y segunda, porque las mujeres también cazaban y participaban de las mismas actividades que los hombres gracias a que en el poblado todos los adultos y adultas vigilaban y cuidaban a los niños, los propios y los ajenos.

La división patriarcal de los roles vino años después, cuando las diosas femeninas de la fertilidad fueron sustituidas por los dioses de la guerra.

Las teorías feministas denunciaron desde los años 60 y 70 el sesgo androcéntrico de los estudios antropológicos tradicionales. La mayoría de estos se basaban en la caza como actividad básica para la supervivencia humana y para el desarrollo de la inteligencia, la comunicación, el bipedismo y el arte humano. Además, se consideraba una actividad propia de los varones, gracias a la cual "nos desarrollamos como especie".

En la actualidad, sin embargo, la mayoría de los antropólogos y antropólogas considera que la caza no fue el único ni el principal motor de la evolución humana. En principio, no existen razones para pensar que las mujeres no colaboraron en la caza en las primeras sociedades prehistóricas.

En el plano sexual, también se ha desmitificado la supuesta dominación brutal de los varones; tanto Linton como Slocum (1975), observaron que la hembra inicia las relaciones sexuales en la mayoría de los grupos de primates. Ambas antropólogas defienden que se ha exagerado la competencia por las hembras y que, en realidad, ellas eran las que decidían con quién se emparejaban.

No sabemos con exactitud cuándo el sexo dejó de ser un acto exclusivamente destinado a la reproducción para el ser humano y pasó a significar, además, una actividad

relacionada con el placer. Sin embargo, es evidente que los homo sapiens de la Prehistoria ya practicaban el sexo contemplándolo tal y como hoy en día se hace, por lo que esa evolución de la mera procreación al fenómeno sociológico se correspondería con un período de hace más de doscientos años.

Las Venus son un símbolo. Estas figuras de mujeres, habitualmente orondas, tienen antigüedades de entre veinte mil y casi treinta mil años, y son numerosas las encontradas a lo largo y ancho de Europa. Sus pechos son enormes, sus caderas muy prominentes, y no es extraño que en muchas de ellas se encuentren claramente exageradas sus vulvas, teniendo en cuenta que en la posición normal de una morfología femenina no deberían quedar tan a la vista. Bien pudiera deberse a que con ello querían representar la importancia de los partos y la fertilidad, en esa sociedad en la que lo habitual era que pocos niños sobreviviesen, pero también queda demostrado que existía cierta predilección por determinadas partes del cuerpo hace mil años, durante el Paleolítico Superior.

Ya en el último tramo del Paleolítico Superior, los artistas entraron de lleno en la representación de escenas que claramente evidencian que el sexo era practicado por puro placer. Dibujos de parejas copulando en distintas posturas, o de escenas donde se aprecian elementos sexuales experimentales, nos indican que la supervivencia de la especie no era el único motivo por el que los habitantes de las cavernas se dedicaban a practicar el sexo.

ELEGIR A SU ANTOJO

Las mujeres vivían en clanes
Ayuda mutua y cooperación
No se tenía pareja estable
Pero sí respeto y admiración.

El día que los hombres descubrieron
Que en la concepción intervenían
Y que aquello no era un milagro
Los privilegios se acabarían.

Las mujeres tenían libertad
Para elegir hombre a su antojo
Todos los adultos vigilaban
Y se ocupaban de los pequeños.

f) El reparto de roles en la Prehistoria.

Las mujeres han estado históricamente vinculadas a las llamadas actividades de mantenimiento, relacionadas con la preparación del alimento y la preservación de unas adecuadas condiciones de higiene y salud, además del cuidado del resto de los miembros del grupo y de la socialización de los individuos infantiles. El problema es que se trata de actividades que siempre se han minusvalorado y englobado en el depreciado concepto de doméstico. Tradicionalmente, se ha considerado que no requieren ningún tipo de tecnología, experiencia o conocimientos para su desarrollo. No obstante, se convierten en fundamentales para cualquier sociedad, independientemente de cuál sea su modo de subsistencia.

En todas las sociedades conocidas existe una división del trabajo por sexos. Esta separación no implica que un grupo realice tareas menos importantes que el otro, sino que es una estrategia social para obtener más éxito en la explotación de los recursos. Algunas teorías apuntan a que en este reparto fue fundamental la vinculación de las mujeres con las crías humanas, que requieren una atención constante al menos durante los primeros años de vida. En sociedades como las prehistóricas, la alimentación de los individuos infantiles mediante la lactancia era un recurso fundamental y esto pudo vincularlas a las actividades de mantenimiento y al espacio domestico pero sin que eso significara necesariamente desigualdad o subordinación. El menosprecio hacia estos trabajos es una construcción posterior de la sociedad patriarcal en la que vivimos.

EL TRABAJO DE LA MUJER

La mujer siempre se encargó
de actividades de mantenimiento
la higiene y salud del grupo
y la educación de los niños.

En la época prehistórica
estos roles eran muy importantes
pero con el tiempo se desprecia
e infravalora este tipo de actividades.

El trabajo de la mujer hace falta
es esencial en la sociedad
pero también poder conciliar
la vida laboral y familiar.

g) Aumento del cerebro, aparición del lenguaje y ensanchamiento de las caderas.

Los más recientes avances de la Ciencia sugieren que todos los grandes hitos evolutivos, los cambios cruciales que permitieron ese salto gigantesco desde un cerebro de 400 centímetros cúbicos hasta otro de 1.300 centímetros cúbicos, con todo lo positivo y lo negativo que esto conlleva, tuvieron lugar sobre el organismo de la hembra de la especie, y sobre todo, en relación con la evolución de su cadera, pues el aumento del volumen cerebral se acompañó del aumento del cráneo que lo alberga, y del ensanchamiento del canal del parto.

Nuestros niños y niñas permanecen infantiles durante más tiempo que sus "primos peludos", por eso las madres y padres humanos deben emplear mucho tiempo y gastar gran cantidad de energía en sacar adelante a sus crías.

La evolución humana supuso periodos más largos de embarazo, mayores dificultades en el parto y la dilatación del periodo de dependencia de los niños y las niñas. Estos cambios requirieron mayor capacidad de organización social y comunicación, lo que influyó en la evolución del tamaño del cerebro y en el surgimiento del lenguaje. Se cree que su origen pudo deberse a la necesidad de comunicar la localización e identificación de zonas productoras de plantas, bayas y frutos comestibles, así como las variedades de cada temporada.

Además, los estudios antropológicos con perspectiva de género han entendido que los primeros instrumentos utilizados por los humanos no tendrían por qué haber sido armas para la caza sino recipientes para la recolección y almacenamiento de alimento, y útiles para cuidar y

transportar a las crías, lo cual habría facilitado la eficacia de la recolección y acumulación de víveres.

APARECE EL LENGUAJE

Necesitaban comunicarse
y no había otra solución
aparece el lenguaje
como medio de comunicación.

Con el lenguaje y razonamiento
aprendieron nuevas estrategias
se ensanchó el canal del parto
y aumentaron sus caderas.

La humanidad evolucionó
el cerebro se duplicó
más tiempo de embarazo
y más problemas en el parto.

Después del parto y la lactancia
a los niños había que educar
un largo período de crianza
y se quedó la mujer sin libertad.

23. SOCIEDAD MÁS IGUALITARIA AL PRINCIPIO

Gracias a estos nuevos aportes con enfoque de género de la antropología y otras ciencias sociales, hoy es fácil suponer que las mujeres prehistóricas no dependían de su pareja, dado que la estructura social en la que vivían era el clan, en el que niños y niñas eran criados por la comunidad en conjunto. Eran muchos los ojos que custodiaban y ayudaban a la supervivencia de los seres más vulnerables del clan, y es fácil suponer que las mujeres gozaban de libertad de movimientos y que su reclusión en el espacio doméstico, según Engels, aparecería con la propiedad privada y la transmisión del patrimonio (recursos, animales, mujeres) entre hombres.

GUERRERA LIBRE

Guerrera libre como el viento
era las mujer de la Prehistoria
gozaba de libertad de movimientos
y en su clan era respetada.

Sociedad más igualitaria para las mujeres
salvaje, al principio de los tiempos
más adelante aparecerían obligaciones
y se quedaría en el ámbito doméstico.

Mujer salvaje, guerrera
¡qué poco disfrutaste de tu libertad!
se aprovecharon en seguida
de tu organización y voluntad.

24. APARICIÓN DEL PATRIARCADO

Las primeras sociedades, las más antiguas, eran matriarcales. Existen mitos que sugieren que, en algún momento, lo fueron y, por diversos motivos no fundamentados, perdieron el poder y fueron los hombres quienes comenzaron su reinado e impusieron su autoridad formando los sociedades patriarcales.

¿Cuándo apareció el patriarcado y el machismo? Hay muchas teorías sobre ello como, por ejemplo, que hubo una serie de casualidades que lo hicieron posible. Entre ellas, con la aparición de la agricultura y la ganadería en el neolítico apareció la idea de posesión.

Unas teorías se basan en el desarrollo de la civilizaciones, el aumento de la producción y la agricultura, aumenta el sentido de propiedad. Esto, básicamente, produjo conflicto de intereses y con ello se desarrolló una forma más compleja de control político que incluyó a los hombres. Aumentando la población las tribus, estas se agruparon y combatieron y conquistaron. Casualmente fueron las tribus gobernadas por más hombres las que fueron venciendo. Estas tribus pertenecían a la Cultura de los Túmulos, la Cultura de los Campos de Urnas, la Cultura del Hacha de Combate del Volga, las culturas bálticas, la Cultura Megalítica Nórdica, la Cultura de las Ánforas Globulares y la Cultura de la Cerámica Cordada. Sobre esto habría mucho que decir... pero solo quería escribir unas pequeñas pinceladas.

Otras teorías apuntan al hecho que el desarrollo de las civilizaciones produjo una diferenciación y separación de los roles masculinos y femeninos. Básicamente, el hombre se separa del papel reproductor asociado a la mujer y de todo lo femenino, centrándose en otras cualidades, por ejemplo las corporales (físicamente más fuerte). Al aumentar las diferencias entre hombres y mujeres lógicamente aparecen las disputas, siendo ganadores de estas los más agresivos.

También se cree, en relación al punto anterior, el paso de matriarcado a patriarcado, se produjo cuando el hombre empezó a intuir que en la reproducción tenía un papel tan importante como la mujer. Hasta entonces la reproducción se entendía como gracia de la Diosa Naturaleza. El resultado de averiguar esto fue la la represión por parte de los hombres que les llevó a hacerse con el poder.

¿Qué hubiera pasado si hubiéramos seguido con el matriarcado? Quizás el hombre estaba sometido y por es usó sus fuerza para sublevarse. Suponemos que en la sociedad matriarcal también habrían guerras o injusticias. Pero también podemos suponer que, si tuviéramos una sociedad matriarcal, seguramente este mundo sería muy diferente. ¿Estaríamos hoy más avanzados como sociedad y especie? No se sabe. ¿Cómo sería el rol masculino y femenino hoy en día, la educación, la economía o la tecnología? Lo que sí creemos es que en una sociedad matriarcal no habría discriminaciones ni violencia de género y, probablemente, se conviviría en igualdad.

APARICIÓN DEL PATRIARCADO

Por una serie de casualidades
El macho hizo uso de su fuerza
encontró la forma de sublevarse
y la mujer perdió importancia.

La agricultura apareció
y, con el Neolítico, la ganadería
con la idea de posesión
las mujeres en casa se quedarían.

¿Qué hubiera sido de nosotros
si continuara la sociedad matriarcal?
Tal vez no hubiera violencia de género
y puede que se conviviera en igualdad.

25.PATRILINAJE

El patrilinaje en antropología cultural, grupo de filiación unilineal en el que la descendencia se organiza siguiendo sólo la línea masculina y todos los hijos llevan el apellido del padre o pertenecen a su clan.

Este sistema suele ir asociado a la transmisión por línea masculina de bienes materiales y privilegios sociales, como la primogenitura, en virtud de la cual el hijo mayor es el heredero único.

En sociedades con descendencia patrilineal, el "lazo de sangre" entre un hombre y su hijo varón es de capital importancia para designar los derechos legales de ese hijo sobre la riqueza y cargos de su padre.

La organización de la familia y del clan de los griegos y romanos también era patrilineal, así como la de Europa durante la edad media.

En la sociedad occidental moderna subsisten variantes de este sistema arcaico, como la transmisión del apellido paterno, aunque otras formas de patrilinaje, como que la herencia sea exclusiva para los varones, están en plena extinción.

APELLIDO PATERNO

El patrilinaje llevaba asociado
un lazo de sangre padre-hijo
los hijos llevaban el apellido paterno
y el mayor era el único heredero

En la antigua Grecia y en Roma
tenían organización patrilineal
y, en Europa, en la Edad Media
había sociedad patriarcal.

La sociedad occidental
siguió con el sistema
para los varones la herencia
y las mujeres sin propiedad.

Con el tiempo se evoluciona
y hay más equidad
lo que se hereda
se comparte en igualdad.

26.LA DISCRIMINACIÓN DE LA MUJER EN EL PASADO Y EN EL PRESENTE.

La sociedad prehistórica era más igualitaria que la sociedad moderna. Al menos, por lo que respecta al reparto de tareas entre los hombres y las mujeres. Ellas no sólo se ocupaban de los niños; también se dedicaban a la caza menor, a la pesca o a cultivar el campo.

Puede parecer sorprendente, pero no lo es. Las sociedades que giran en torno a la naturaleza y viven en contacto directo con ella actúan de manera más igualitaria. Y no hace falta remontarse en el tiempo para comprobarlo. Las comunidades amazónicas que subsisten aún, inmersas en la naturaleza, atestiguan estas pautas de comportamiento, como señala la directora del Museo de Prehistoria de Valencia, Helena Bonet.

El registro prehistórico documenta que también las mujeres se dedicaban a la caza menor, a pescar, a cultivar el campo, a recolectar, a atender a los niños y a lo que hiciera falta. No en vano, la muestra reflejaba "cómo hombres y mujeres de nuestro pasado más lejano formaron grupos de personas que se unieron para obtener mejor calidad de vida, que compartieron esfuerzos y recursos para sobrevivir. Mujeres, hombres, jóvenes, mayores, niños y niñas dejaron el testimonio de su existencia en el suelo en que vivieron".

Con la sociedad patriarcal la mujer comenzó a dedicarse a labores de mantenimiento y a la crianza o educación de los hijos. Poco a poco se ha ido infravalorando su trabajo y se la ha dejado en segundo plano en nuestra historia por lo que podemos acabar concluyendo con la afirmación de que hubo discriminación de la mujer en el pasado y sigue habiéndola en el presente.

DISCRIMINACIÓN

Las mujeres han sido discriminadas
en el pasado y en el presente
desapareció la sociedad igualitaria
y la historia ha ignorado a las mujeres.

Reparto de tareas había
entre hombres y mujeres
todos se ocupaban de las crías
y las mujeres cazaban libres.

Las comunidades amazónicas
que aún existen hoy en día
inmersas en la naturaleza
son ejemplo de igualdad y justicia.

La convivencia en igualdad
está relacionada con la naturaleza
el sometimiento y la violencia
es cosa de la humanidad.

27. MUJERES: LAS GRANDES OLVIDADAS EN LA HISTORIA

Los estudios etnográficos sobre sociedades actuales demuestran que lo extraño es encontrar una actividad que sólo acometan hombres o mujeres. En las sociedades de la prehistoria no tenemos datos que nos lleven a pensar que las mujeres no cazaban o que no intervinieron en determinadas producciones, como la de piedra tallada o la metalurgia. Además, muchas imágenes del pasado las muestran plenamente integradas en cuestiones rituales y religiosas.

Por otra parte, los ajuares funerarios que encontramos en las sepulturas muestran que sí había diferencias entre individuos más importantes y otros menos pero no muestran diferencias entre mujeres y hombres.

Por ejemplo, durante la Edad del Bronce era habitual encontrar punzones en tumbas femeninas, un útil que servía para la realización del trabajo textil. Cuando alguien piensa en el ser humano prehistórico se imagina un hombre alto y corpulento. No obstante, sectores sociales tan importantes como las mujeres se han quedado ignoradas por la Historia tal vez porque ésta la escribieron hombres.

Las mujeres son las grandes olvidadas de las sociedades prehistóricas. Tenemos la visión de que el individuo-tipo de esa época es un adulto masculino, prácticamente occidental, y nos olvidamos del resto de miembros del grupo: individuos infantiles, mujeres e individuos de edad avanzada. No considerar las actividades que realizan o su importancia social supone un déficit para la disciplina arqueológica y para las interpretaciones que hacemos de las sociedades del pasado.

Por otro lado, debemos entender, que excepto la gestación y el parto, nada está determinado violó-gicamente. Por ello, el desarrollo de las actividades de mantenimiento no está vinculado en exclusividad a uno u otro sexo y, por tanto, podemos buscar nuevas formas de construir la convivencia de mujeres y hombres en igualdad.

MUJER EN LA HISTORIA

Mujeres cazadoras y recolectoras
integradas en la prehistoria
honradas en sus sepulturas
hoy han quedado olvidadas.

Se habla del hombre fuerte
y su habilidad para cazar
el trabajo de las mujeres
se ha quedado atrás.

Cómo fue la Prehistoria realmente
ni lo sabes ni lo sabrás,
pudieron ser diosas matriarcales
y acabaron siendo esclavas.

El paso de la mujer en las historia
pocas veces llega a aparecer
si queremos cambiar las cosas
nos queda mucho por hacer.

POEMAS DE PILAR BELLÉS

1. FUIMOS A VISITAR LAS PINTURAS

Albert Roda hace cien años
tal vez por casualidad
encontró la Cueva de los Caballos
gran descubrimiento de la humanidad.

Fuimos a visitar las pinturas
de nuestro arte rupestre
el desgaste por las lluvias
mucho tiempo a la intemperie.

Trescientos abrigos rupestres
integran el gran parque
sólo cinco son visibles
en varias localidades.

Por fin será un hecho
el Año Valltorta está ahí
y todo el mundo conocerá
este gran patrimonio, por fin.

2. ARTE RUPESTRE EN ESPAÑA

El Parque Cultural Valltorta-Gasulla
pertenece a la pintura levantina
hombres que salen a cazar
y mujeres en plena danza.

Gran patrimonio de la humanidad
el arte rupestre en España
las Cuevas de Altamira
en la zona Franco-Cantábrica.

Arte rupestre en nuestra tierra
en la roca, imágenes pintadas
unas mujeres olvidadas
que pintaron nuestra historia.

3. SU LIBERTAD DESAPARECIÓ

Al Paleolítico con piedra vieja
usaban la técnica de la talla
fabricaban útiles de piedra
y dormían dentro de las cuevas.

Ella era mujer, cazadora, libre
mujer, sanadora y diosa
mujer, recogedora de plantas
y mujer, reina de su prole.

Tras una época glaciar
el clima mejoró
las pinturas al exterior
y vino el Neolítico.

La agricultura ella inventó
y crió animales domésticos
fue madre con marido e hijos
y su libertad desapareció.

4. ARQUERO

¿De dónde venías, arquero?
Tal vez de un día de caza
o de una terrible guerra tribal
de la que saliste ileso.

En los años 30 fuiste robado
de la Cueva de los Caballos
Agustín Duran y Sant Pere te compró
y el Parque, por fin, te recuperó.

Por ello has sido elegido
anagrama para el centenario
y tu gente siente orgullo
de lucir a su arquero..

Si, arquero, por fin estás
donde tienes que estar
gracias a la buena voluntad
te hemos podido recuperar.

5. LA CUEVA DE LOS CABALLOS

Aún veo a los hombres del grupo
que se iban a cazar
buscando unos ciervos
que no lograron encontrar.

Ciervos, cervatos,
aquí no quedan ya,
jabalíes, cabras o caballos,
lo que sea hay que cazar.

Las mujeres prepararon
leña para alumbrar
matar el frío invierno
y al ciervo guisar.

Los hombres a cazar partirían
con sus armas y arcos
las mujeres a los dioses bailarían
con el torso descubierto.

El paisaje cambiaría
la desforestación y los claros
las tierras se roturarían
y los pastos para el ganado.

Las pinturas orgullosas
lucen en su barranco
mostrando nuestra historia
en la Cueva de los Caballos.

6. SALVAJES Y LIBRES

Tenían economía depredadora
vivían en tribus nómadas
usaban la piedra tallada
eran cazadoras y recolectoras

Las mujeres del Paleolítico
se refugiaron en cuevas
dominaron el fuego
y pudieron cocer la comida.

Había división del trabajo
para la supervivencia del grupo
y hacían ceremonias y ritos
con ajuares funerarios.

Las Venus Paleolíticas,
sus pequeñas estatuillas,
símbolo de la fertilidad
bendición de la Madre Tierra.

Ellas, salvajes y libres
desaparecieron ya
buscando otro paraje
¿dónde habrán ido a parar?

7. UNA DE ESAS FIGURAS

Quiero una de esas figuras
para que me dé suerte
ella me traerá fortuna
y me protegerá de la muerte.

Empezaron a esculpir
la piedra, el hueso o el asta
fabricaron sus figuras
con barro, madera o marfil.

Amuletos que pesaran poco
y, con ellos, poder llevar
para que les protegieran
y les proporcionaran alimento.

La Venus de Willendorf
es la más conocida,
mujer de rostro impreciso
con sus partes exageradas.

La mujer madre y diosa
que ofrece descendencia
un grito matriarcal
de la madre naturaleza.

8. FIGURAS FEMENINAS ESCASAS

Los Mesolíticos pintaban
ciervos, cabras o jabalíes
con flechas clavadas
en cuello, espaldas o vientre.

Llenaron sus cuevas de imágenes
con escenas de la vida cotidiana
eran figuras humanas esquematizadas
que guerreaban o cazaban animales.

Figuras femeninas escasas
se dedicaban a rituales
con enormes faldas largas
peinados, plumas y laureles.

Su estructura social era el clan
los niños eran criados por la comunidad
muchos ojos los vigilaban
y las mujeres tenían más libertad.

Llegaría la agricultura y el patriarcado
la propiedad privada y los enseres,
la transmisión del patrimonio
y perderían la libertad las mujeres.

9. HUELLAS DE MUJER

Las mujeres con sus manos
con trazos finos y delicados
nos dejaron las huellas
para perpetuarse en la historia.

Las cuevas al Norte de España
pintadas al Paleolítico Superior
nos han dejado valiosas obras
con dieciséis plantillas de manos.

Decían que fueron pintados
por jóvenes o hombres adultos
pero tras los últimos estudios
han descubierto el gran misterio.

Había diferentes huellas
de hombres adultos, adolescentes
pero, en su inmensa mayoría
eran huellas de mujer.

10. LABORES DE MANTENIMIENTO

No había mucha caza
y había que comer,
la encargada de recoger plantas
era siempre la mujer.

Ella mantenía a todo el grupo
aseguraba la supervivencia
cuidaba y educaba a los niños
y preparaba las medicinas.

El trabajo de la mujer era esencial
para la subsistencia de la sociedad
pero todos le quitan importancia
a todo lo relacionado con el hogar.

El reparto de los roles
siempre estuvo condicionado
a la maternidad de las mujeres
y a su atención los primeros años.

La mujer fue quedando relegada
a labores de mantenimiento
aunque eso no quita importancia
al gran trabajo que estaba haciendo.

11. MUJER LIBRE Y FUERTE

La mujer primitiva
era mucho más fuerte
agresiva y decidida
y también inteligente.

Era considerada por el hombre
importante en la sociedad
rápida, diestra e inteligente
y tenía más masa corporal.

Para cazar, igualdad en el grupo
respeto y colaboración
confianza entre los compañeros
estrategia y concentración.

Cada cual hacía lo que mejor se le daba
no había abusos de poder
como era esencial para la supervivencia
se valoraba el trabajo de la mujer.

1. HERMOSA MADRE TIERRA

Mujer bella, hermosa madre tierra
que cazaba y recogía alimentos
mujer joven-madre-anciana
que tenía el misterio del nacimiento.

Maestra y nodriza
que cuidaba de sus retoños
curandera y sacerdotisa
en tiempo de matriarcado.

Construían Venus de barro
de la fecundidad reinas
con órganos muy desarrollados
y, casi siempre, embarazadas.

Mujeres anónimas, sin rostro
sin cara, manos ni pies
tal vez fuera un presentimiento
de lo que nos vendría después.

12. MUJER INVENTORA

Mujer inventora de hechos culturales
en la evolución de la humanidad,
domesticó plantas y animales
y contribuyó al cambio social.

Admiraban a la madre diosa
protectora de cosechas y ganados
con grandes bloques de piedra
construyeron monumentos megalíticos.

Los difuntos se enterraban
metidos en urnas de cerámica
rodeados de alimentos y joyas
y en las necrópolis reposaban.

Aparecieron las clases sociales
la organización y el estado
ella realizó las actividades imprescindibles
pero se pasó a estar un segundo plano.

13. MUJER Y DIOSA

Mujeres escribas e intelectuales
que sabían escribir y leer
sacerdotisas con cargos importantes
que una profesión llegaron a tener.

Estaban equiparadas a los dioses
se agrupaban en forma de triada,
componentes de familias reales
ejercían autoridad administrativa.

En el Código de Hammurabí fue
la más antigua recopilación de leyes,
tenían facultad para comprar y vender
y reconocía los derechos a las mujeres.

Las trataban como diosas
en algunas ciudades
y, con ellos, compartían poderes
y, como ellos, eran adoradas.

14. MUJER INDEPENDIENTE Y LIBRE

Mujer independiente y libre
nunca fue del varón rival
podía alcanzar altas cimas de poder
incluso el faraónico y el sacerdotal.

Mujeres visires, jueces o escribas,
de todos los rangos funcionarias,
propietarias rurales y empresarias
pero del ejército eran vetadas.

No se las perjudicada en el divorcio
y, si enviudaban de repente,
heredaban sus propiedades
y no perdían su derecho

El poder de las mujeres disminuyó
a partir del siglo III de nuestra era
aquel sueño de poder despareció
y, poco a poco, perdieron su libertad.

15. SÓLO LA CASA Y LOS NIÑOS

Mujer del ámbito doméstico
sólo la casa y los niños,
llegaba a la edad adulta
a través del matrimonio.

De casa de su padre
a casa del marido
ella era un bien cedido
con su respectiva dote.

La mayoría de las mujeres
crecían analfabetas
y las que aprendían a leer
aprendieron en casa.

Trabajaban sus tierras
e iban a la iglesia
no todas eran esclavas
pero tampoco había mucha diferencia.

16. LA MUJER ROMANA

La mujer romana
era mujer de su casa
de sus hijos cuidadora
y por su marido protegida.

El padre de la novia
por ella decidía
concertaba su boda
con el que su marido sería.

Se casaban con una túnica
un velo color azafrán,
un peinado tradicional,
seis trenzas y una diadema.

A sucesión tenían derecho
Y, si quedaban huérfanas o viudas
recuperaban el derecho pleno
sin nadie que las tutelara.

Las romanas eran coquetas,
disponían de todo tipo de aceites,
olorosos perfumes y peines
para su aseo personal.

El divorcio para los dos era una complicación
el no quería devolver la dote de la boda.
ella no quería perder la tutela
de los hijos de su corazón.

Podían salir a la calle a pasear
y podían asistir a espectáculos
aunque tenían ciertos derechos
pronto se quedaron solas e indefensas.

17. UNA SOCIEDAD MATRIARCAL

Ella ejercía el poder económico
regía la estructura social,
el poder político y religioso
y se ocupaba del sustento familiar.

La madre y su descendencia
formaban una fuerte estructura
la influencia femenina
era muy grande en la sociedad.

Era una sociedad pacífica
de las denominadas "virginales"
lo femenino era lo que primaba
en las relaciones sociales.

Su autoridad era legítima
por línea martilineal
ya que descendían
de la "Madre Ancestral"

Aunque sean sólo teorías
y nunca hayan sido realidad
puede que todo cambiaría
si hubiera una sociedad matriarcal.

18. MARTRILINAJE

Se puede usar el martrilinaje
como sistema de sucesión
y que en todo lo que se organice
la mujer toma la decisión.

Un sistema de organización social
bueno como otro cualquiera
con la descendencia natural
siguiendo la línea materna.

El hijo pertenece
al clan de la madre
en todo lo que tiene
y prerrogativas sociales.

Este tipo de organización
sigue en culturas primitivas
tal vez sea la solución
a los problemas de hoy en día.

19. NADA DE MATRIARCADO

Nada de matriarcado
dice otra opinión
las mujeres al cuidado
de los hijos y la procreación.

La mujer nada tiene que decir
sino obedecer al macho dominante
y su vientre, una máquina de parir
trabajar y cuidar de su prole.

Nada de línea matrilineal
poliandría y poligamia
el vientre materno
única línea de parentesco.

Las danzas femeninas
una forma de provocación
la mujer, una esclava
el matriarcado, una ilusió

20. MATRIARCADO

Gimbutas tuvo que superar
las convenciones y la falta de crédito
tras una investigación multidisciplinar
demostró la existencia del matriarcado.

Ella a la arqueóloga incorporaría
la mitología y religiones comparadas
junto a las fuentes históricas
a lo que llamó arqueomitología.

Dice que las matriarcas existieron
daban de comer a los hijos
controlaban la recogida de alimentos
y cuidaban de la salud del grupo.

 Madre, diosa y mujer
encargada de cazar
guisar y curar
tenía mucho que hacer.

Las mujeres prehistóricas
recogían alimentos y plantas
creaban sus medicinas
y pintaron su arte en cuevas.

La diosa naturaleza
hacía que procreara
ellas a su prole criaban
y, si podían, cazaban.

Fueron sociedades pacíficas
con valores matriarcales
usaban un meta-lenguaje
y forman parte de nuestra historia.

21. LA GUERRA NO PERMITIRÍA

Decendiente martrilineal
De la Madre Ancestral,
Si ella gobernando seguiría
Y la guerra jamás permitía.

Ella dio origen a su pueblo
Y lo protegía con su magia
Era la reina legítima de su mundo
Y sólo ella podía impartir justicia.

Reina Sacerdotisa Suprema
que presidía el Consejo
se reunían en Asambleas
donde votaban los delegados.

También en el Santuario
Iban a celebrar fiestas
En que pedían a la Diosa
Su protección sobre los campos.

Se la desplazó del ejercicio de poder
Político, religioso y económico
Por no se sabe qué razones
se la relegó un segundo plano.

Apareció la familia patriarcal
La violencia y las guerras
Para las mujeres ya nada sería igual
Y se olvidaría incluso la historia.

22. LA CAZA ESCASEABA

Comían poca carne
la caza escaseaba
los hijos y la madres
se alimentaban de plantas.

Pronto aprendieron a distinguir
las propiedades de las plantas
la carne era difícil de conseguir
y se alimentaban de forma variada.

En las Cuevas Paleolíticas
había Cola de caballo
para la producción de orina
y fortalecer los huesos.

Los clanes primitivos
usaban mucho las plantas
para fabricar medicinas
y alimentar a sus hijos.

23. SANADORA, MADRE Y DIOSA

Sanadora, madre y diosa
que aplicaba remedios naturales
y protegía a la tribu con su magia
con plantas y grasas de animales.

Prácticas de higiene elementales
la comida en lugares frescos
cuidado de niños y enfermos
y enterramiento de cadáveres.

Con gran fuerza los hombres
de la caza mayor se encargaban
las mujeres hacían brebajes
que a las enfermedades aplicaban.

Nos han quedado las Venus diosas
con sus atributos exagerados
pequeñas figuras prehistóricas
de las que quedamos prendados.

Aquellas diosas femeninas
la fertilidad les darían
con su gran poder y sabiduría
durante el parto las protegían.

24. EL TRABAJO DE LA MUJER

La mujer siempre se encargó
de actividades de mantenimiento
la higiene y salud del grupo
y la educación de los niños.

En la época prehistórica
estos roles eran muy importantes
pero con el tiempo se desprecia
e infravalora este tipo de actividades.

El trabajo de la mujer hace falta
es esencial en la sociedad
pero también poder conciliar
la vida laboral y familiar.

25. APARECE EL LENGUAJE

Necesitaban comunicarse
y no había otra solución
aparece el lenguaje
como medio de comunicación.

Con el lenguaje y razonamiento
aprendieron nuevas estrategias
se ensanchó el canal del parto
y aumentaron sus caderas.

La humanidad evolucionó
el cerebro se duplicó
más tiempo de embarazo
y más problemas en el parto.

Después del parto y la lactancia
a los niños había que educar
un largo período de crianza
y se quedó la mujer sin libertad.

26. GUERRERA LIBRE

Guerrera libre como el viento
era las mujer de la Prehistoria
gozaba de libertad de movimientos
y en su clan era respetada.

Sociedad más igualitaria para las mujeres
salvaje, al principio de los tiempos
más adelante aparecerían obligaciones
y se quedaría en el ámbito doméstico.

Mujer salvaje, guerrera
¡qué poco disfrutaste de tu libertad!
se aprovecharon en seguida
de tu organización y voluntad.

27. APARICIÓN DEL PATRIARCADO

Por una serie de casualidades
El macho hizo uso de su fuerza
encontró la forma de sublevarse
y la mujer perdió importancia.

La agricultura apareció
y, con el Neolítico, la ganadería
con la idea de posesión
las mujeres en casa se quedarían.

¿Qué hubiera sido de nosotros
si continuara la sociedad matriarcal?
Tal vez no hubiera violencia de género
y puede que se conviviera en igualdad.

28. APELLIDO PATERNO

El patrilinaje llevaba asociado
un lazo de sangre padre-hijo
los hijos llevaban el apellido paterno
y el mayor era el único heredero

En la antigua Grecia y en Roma
tenían organización patrilineal
y, en Europa, en la Edad Media
había sociedad patriarcal.

La sociedad occidental
siguió con el sistema
para los varones la herencia
y las mujeres sin propiedad.

Con el tiempo se evoluciona
y hay más equidad
lo que se hereda
se comparte en igualdad.

29. DISCRIMINACIÓN

Las mujeres han sido discriminadas
en el pasado y en el presente
desapareció la sociedad igualitaria
y la historia ha ignorado a las mujeres.

Reparto de tareas había
entre hombres y mujeres
todos se ocupaban de las crías
y las mujeres cazaban libres.

Las comunidades amazónicas
que aún existen hoy en día
inmersas en la naturaleza
son ejemplo de igualdad y justicia.

La convivencia en igualdad
está relacionada con la naturaleza
el sometimiento y la violencia
es cosa de la humanidad.

30. MUJER EN LA HISTORIA

Mujeres cazadoras y recolectoras
integradas en la prehistoria
honradas en sus sepulturas
hoy han quedado olvidadas.

Se habla del hombre fuerte
y su habilidad para cazar
el trabajo de las mujeres
se ha quedado atrás.

Cómo fue la Prehistoria realmente
ni lo sabes ni lo sabrás,
pudieron ser diosas matriarcales
y acabaron siendo esclavas.

El paso de la mujer en las historia
pocas veces llega a aparecer
si queremos cambiar las cosas
nos queda mucho por hacer.

BIBLIOGRAFÍA:

(MARTÍN-CANO, F. (2000): Del matriarcado al patriarcado. Omnia. Mensa España, septiembre, Nº 78, Barcelona).

UNIVERSITAT JAUME I (2014) La Valltorta. Pinturas rupestres.
http://www.juntadeandalucia.es/educacion/webportal/is hare-servlet/content/4ba061aa-338e-40e2-874d-313ee6ef3f04.
http://elpais.com/diario/2006/06/29/ultima/1151532001_850215.html